艺术与设计系列丛书

设计表达

刘贝利 主编

·北京·

本书旨在通过更整体的讲解方式，将设计表达中手绘、电脑辅助等相关知识进行梳理，从基础的设计表达认知到设计表达完成的传统方式、新方式、透视、材料工具、表达手段、表达思维方式、练习方法等进行了归纳和总结，由浅入深，循序渐进，起到了一定的指导性作用。适用于艺术设计类专业课程教学，同样适合对设计感兴趣的设计爱好者进行学习和实践。

图书在版编目（CIP）数据

设计表达 / 刘贝利主编. —北京：化学工业出版社，2018.11（2024.9重印）
（艺术与设计系列丛书）
ISBN 978-7-122-32920-2

Ⅰ.①设… Ⅱ.①刘… Ⅲ.①艺术－设计－教材 Ⅳ.①J06

中国版本图书馆CIP数据核字（2018）第199165号

责任编辑：李彦玲　　　　　　　装帧设计：水长流文化
责任校对：宋　夏

出版发行：化学工业出版社（北京市东城区青年湖南街13号　邮政编码100011）
印　　装：河北鑫兆源印刷有限公司
787mm×1092mm　1/16　印张7½　字数149千字　2024年9月北京第1版第6次印刷

购书咨询：010-64518888　　　　售后服务：010-64518899
网　　址：http://www.cip.com.cn
凡购买本书，如有缺损质量问题，本社销售中心负责调换。

定　价：49.00元　　　　　　　　　　　　　　　　版权所有　违者必究

PREFACE
前言 |

受邀撰写此书之时，我多么希望能够用最轻松的方式、方法去描绘书中所呈现出的枯燥专业内容，然而现实却是残酷的。我不得不承认，任何学习的过程都是令人痛苦的，支撑我们走下去的唯一动力就是"热爱"。

在十多年的教学经验里，不断地学习和成长都是因为"热爱"。终于在日复一日的琢磨中我发现《设计表达》其实不仅仅是书本中这些最基本、最直观的表达手段，更多的是我们对生活的一种态度。当你在生活中遇到快乐或者悲伤时，艺术的表达方式往往可以让你更快速地回归平静，而艺术的呈现方式中"设计"是最直观的方式之一。或许很多设计专业的大学生毕业之后改换了不同的专业方向进行工作和生活，但曾经学习过的设计从来不会离开，所以每当你拿起一支笔，面对一张纸时，那种渴望表达的情绪总会使你感到幸福，而这也是我热爱艺术、热爱设计的根本。

设计是一件人人都会的事情，设计师区别于非设计类从业人员的唯一不同就是：专业的设计表达手段和技巧。这是一种综合的、专业的整合处理设计思维的能力，是需要在不断地学习和实践中磨炼得来的，因此，本书内容着重讲解了设计中最基础的表达阶段，手绘及电脑虚拟表达方式。其实设计本身是色彩表达、图形表达、结构表达、材质表达、工艺表达、空间表达、视觉表达、情感表达、文字表达、沟通与交流、模型立体呈现等多种表达方式的结合，希望在以后的学习过程中与大家一起探讨。

本书由刘贝利主编，董成、汪建成参编。

当然这本书里的内容在经过长达一年的磨合之后还是有很多瑕疵和不足，但仍希望能把所有的经验和认知与你分享，尽管它可能还是和大家看到的所有教材一样呆板枯燥，但我相信，如果你仔细阅读并和自己的实际训练结合起来进行思考和深入，一定会有收获的，因为学习的本质就是在枯燥的基础知识中发现新的无限可能性，这也是学习的最大魅力。

在此感谢为本书配图提供帮助的武汉艺景手绘的师生，以及我的学生！

编 者

2018年8月

CONTENTS
目录

1 设计表达概述
一、设计表达怎么学 　　2
二、设计表达对设计的重要性 　　11
三、设计表达中手绘的特点 　　14

2 常用表现工具的基本常识
一、笔类 　　16
二、色粉 　　23
三、其它手绘常用工具和材料 　　25
四、电脑手绘工具的认识 　　28

3 透视制图
一、透视基础知识 　　32
二、透视的基本画法 　　42
三、曲线、圆的透视画法 　　46

4 构图
一、构图角度 　　50
二、视觉中心 　　54
三、构图形式 　　55

5 设计表达技法
一、线条练习 　　60
二、结构练习 　　63
三、整体造型 　　66

	四、勾画外轮廓	67
	五、视觉中心处理	68
	六、细节、配景刻画	69
	七、设计提炼	70
	八、虚拟呈现	71
	九、模型及样品	72

6 设计思维的潜能开发

一、手、脑并用与潜意识的开发	74
二、发散思维	76
三、寻找设计的新形态	77
四、设计思维推导及表达	79
五、设计主体的提炼和细节刻画分析	85

7 设计表达中的软件运用

一、绘图常用软件简介	90
二、手绘板的选择和使用	94
三、设计草图和电脑软件绘图的衔接	95

8 优秀作品赏析

一、产品设计作品欣赏	98
二、环艺设计作品欣赏	102
三、平面设计作品欣赏	106
四、多媒体设计作品欣赏	109

参考文献 114

1
设计表达概述

一、设计表达怎么学

设计表达即利用各种手段表达设计及创作意图。其表达形式现如今演变出多种形式，但其中我们从未抛弃且一直热爱的当属"设计手绘"，它也是艺术设计专业中基础课程的首选内容之一，并贯穿于整个教学中。与此同时，设计手绘也是专业设计师热爱的表达方式。但随着时代的变化，设计表达也变得多种多样了，因此在本书中，我们不仅仅讲解了手绘的表达方式，还讲述了电脑软件的辅助表达的衔接，以及设计中的创意思考方式和表达方式。那么设计表达中的基础表达方式"设计手绘"具体要怎么学呢？为了更直观地描述设计表达怎么学，这里我们把它分为三步学习法。

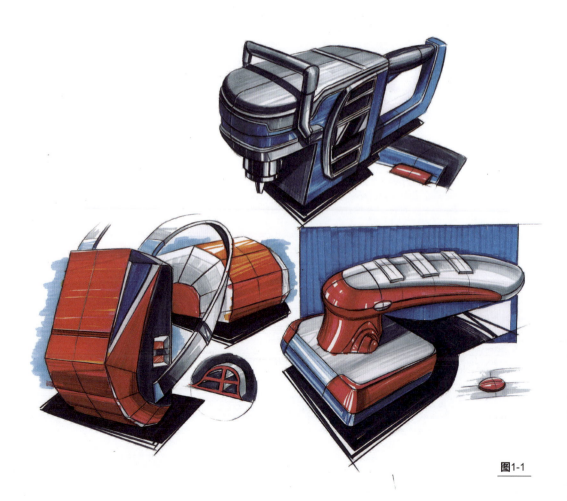

图1-1

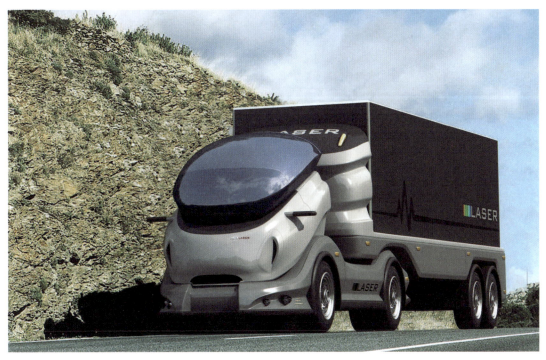

图1-2

 手绘表达阶段

这是设计者最熟悉,最传统的表达形式,也是需要长时间学习和锻炼的方式之一,我们将在接下来讲到它的学习方法,不在此重复阐述了(图1-1)。

 电脑设计表达阶段

计算机自运用于设计以来,就有很多设计者热衷其中,它的魅力在于更真实直观地表达设计者的设计思维。随着时代的进步,传统设计行业面临着多种方式的融合,其中最为凸显的当属电脑表达,与此应运而生的新型设计门类也与日俱增,但电脑设计表达的基础还是手绘,因此电脑设计表达在此属于中级表达形式,它可分为平面表达、三维表达、动态表达等,我们会在之后的篇章中讲到如何进行电脑的设计表达(图1-2)。

图1-3

 实物模型表达阶段

此阶段是设计表达的最高形式,只有经过了手绘的最初表达,电脑的虚拟现实表达之后,对材料、结构、尺寸等相关知识进行深入研究并积累了众多经验之后,此时的实物模型表达才可以完成(图1-3)。

以上三步学习为整体设计表达的学习方法,下面我们将为大家展开第一步手绘学习方法,也是大家最熟悉的方式之一。

1 / 初级阶段:临摹

设计学习的初级阶段,素描及色彩功底必不可少,着重学习结构素描,了解线条、空间、光影、色彩之间的关系,能够将可视的复杂环境及物体用简练的线条、空间形式进行表达。

然而初级阶段以临摹为主,在临摹的时候一定要明确自己的学习目的和学习方向,不是一味去临摹一幅好的作品,而是能在临摹的过程中去发现和思考。如:观察分析别人如何把握和处理形体的大面块及细节上的变化,如何灵活应用线条,哪些可以忽略,哪些需要深入刻画等(图1-4~图1-7)。

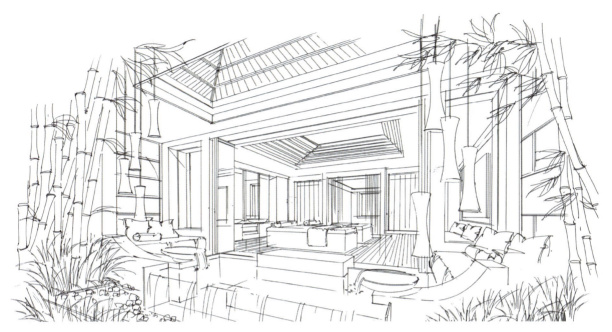

图1-4

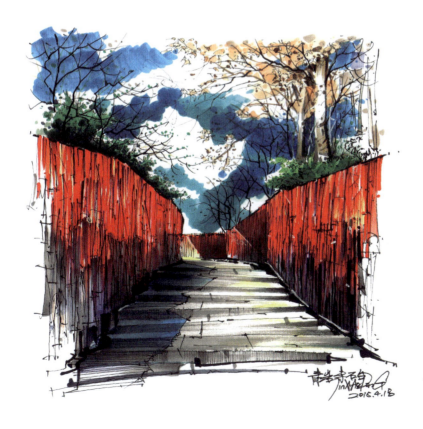

图1-5

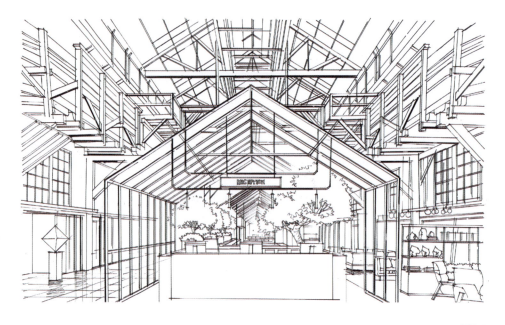

图1-6

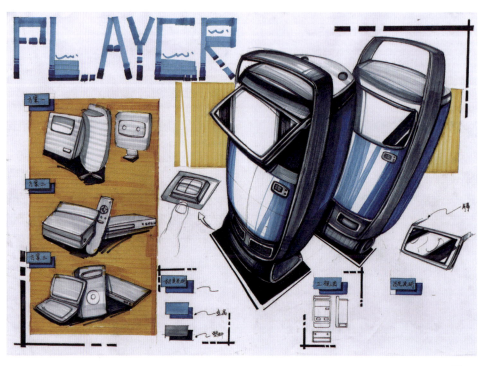

图1-7

2 / 中级阶段：写生、默写

有了基础作为学习支撑，那么此时我们需要练习能够将空间、光影、色彩等复杂的环境和形态在不可视的情况下重新构建，并用简练的线条、科学的光影关系表达出形态、材质、空间等。

此阶段可以先以写生为切入点，写生过程中需要全面地投入到环境中，或是你描绘的对象中。认真分析对象的形体关系，准确地抓好形体结构，注意整体关系的表述，如：明暗、主次等，切勿被细节左右，特别是需要快速表现的时候，忌讳拘谨。随后以默写为手绘表现的升华练习，它可以增强对象形体的深入理解和记忆，是中后期实践时重要的自训手段（图1-8～图1-11）。

图1-9

图1-8

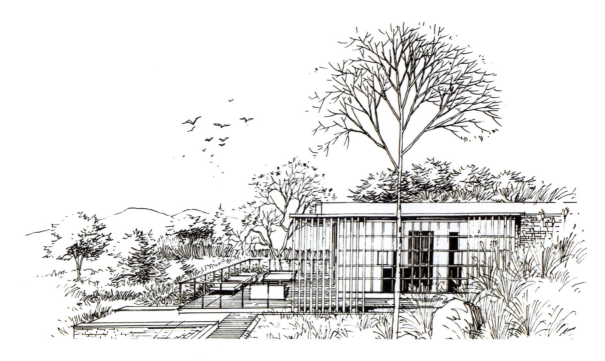

图1-10

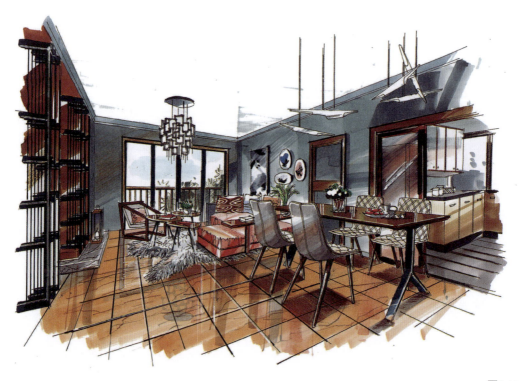

图1-11

3 / 高级阶段：创作

此阶段的学习重点在于：深入学习如何将设计思维准确无误的表达并细化。

设计表达的学习从具体到抽象，从视觉可见、空间模拟到思维想象，虽然只简单寥寥几笔，却需要长期的学习和训练。除此之外，设计表达中的手绘，是可以称为艺术品的一种绘图方式，是一种审美创造活动，在想象中实现审美主体和审美客体的互相对象化，更是人们对现实生活和精神世界的形象反映，也是艺术家知觉、情感、理想、意念综合心理活动的有机产物。当然手绘的特别之处，还在于它可以叫作"画"，而好的"画"就存在艺术、文化、社会、历史等价值了。因此，我们不难发现，手绘的目的是设计，但手绘的深层次追求却是艺术性灵魂（图1-12~图1-15）。

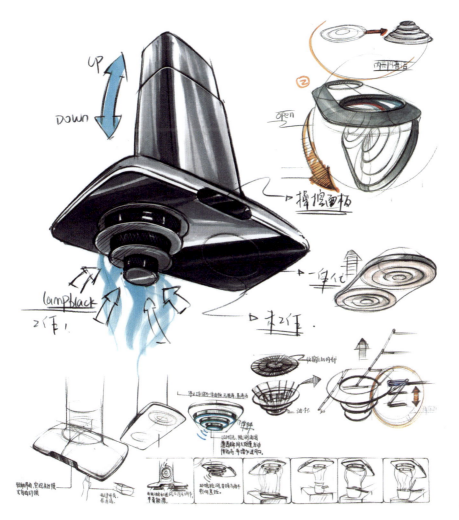

图1-12

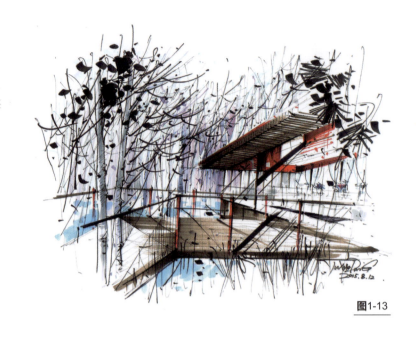

图1-13

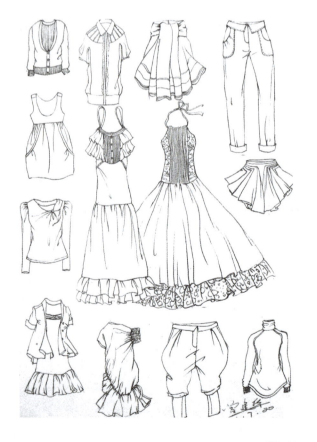

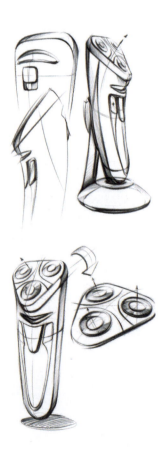

图1-14

图1-15

二、设计表达对设计的重要性

设计师和普通大众的区别在哪呢？不难发现区别两者的关键点在于，设计师是将这种创造和设计的本能通过不断的学习和积累，利用更专业的技术进行精准的、科学的、合理的表达和统筹，我们称这为"设计"，称这种思考方式为"设计思维"。

设计思维人人都有，但如果想成为一位真正的"设计师"，那么则需要通过更丰富有力的方式将自己的设计思维进行直观的表达，就像人们用语言表达内心的情绪一样，设计表达亦需要用更为快速、直观、可触的方式表达设计者的思想和情感。设计表达的传统方式有：手绘、电脑、模型等。随着时代的发展，我们的表达方式也变得更加丰富起来。但设计表达的核心在于它的直观沟通，其中最快速便捷的表达当属"手绘"，手绘的特点在于无论何时何地都可以用最简单的工具，最直观的方式进行快速设计表现和沟通，不讲求环境如何，而是自然、真诚、不可复制，并带着独具设计者自身的表达意境去表述设计的思维；它亲切、可触、独树一帜，在遗留的历史印记中，它的身影总是最迷人，最有价值的，因此本书用了大篇幅内容来讲解设计表达中这一最传统有效的表达方式——手绘。

在互联网世界中，设计表达的丰富性和学习过程的多途径选择均达到了前所未有的开阔。无论是传统书籍、网络课程、视频教程这种学习性方式，还是数位手绘板、电脑触屏、手机绘图，甚至是电视液晶绘图，都已经不再是稀奇罕见的事情。但无论设计表达变换出多少身影，它的真身依然是表达设计思维和设计创意的方式，而本书的主旨将在基础表达形式和新型表达形式中自由切换，以求给予同学们和设计爱好者们更丰富的选择和学习方式。

在高科技盛行的时代，好多设计师已经毅然决然的"投奔"了小小的鼠标。虽然我们都必须承认，一些高科技设计工具的出现确实给设计带来了很多的便利和捷径，但我们依然无法忽视手绘的一些特质是电脑绘图所无法比拟的，因此在设计中各取所长，在设计的不同阶段中选择不同的表达方式是至关重要的。

手绘表现是设计师艺术素养和表现技巧的综合体现，也是设计的基础手段，它以自身的魅力、强烈的感染力向人们传达设计的思想、理念以及情感。在设计方案中我们常会以快速的方式去记录和描绘自己的设计思路，这最初的表达方式就是我们经常说起的"草图"，也是设计的初级呈现方式。它可以分为"刻意草图"和"随意草图"，这一概念由深圳周际先生提出。

1 / 刻意草图

刻意草图是为表现而画,就像是绘画创作,注重的是画面效果,而不是设计效果。这是设计师画草图的表现阶段,但是这仅仅是设计师掌握手绘图的初级阶段。毕竟作为设计师来讲,一个好的创意要比一张漂亮的效果图更重要。但是,仅仅有好的创意是不够的,这必须依托于一种表现手段去把它具体展现出来,无疑"草图"成了设计师快速描绘和展现设计思维的首选(图1-16~图1-18)。如果在手绘表现完成基础上再做电脑图,会使你的电脑图更加耐人寻味,细节表现更加丰满到位。

2 / 随意草图

所谓"随意",表达的是设计师瞬间的灵感,草图是一个记录设计的过程,也是一个寻找灵感的过程。虽然不是设计的最终表现形式,但设计师要成功设计出一个有价值的作品是离不开草图的。随手地勾画可以为设计师汇聚很多灵感,将这些草图加以整合,去深化"刻意草图"或电脑图(图1-19、图1-20)。在这种手和脑的对话中,设计师的创意逐渐变为了现实。但是,"随意草图"的返璞归真,终究是为设计的全面表达服务的,"随意草图"的力量和力度也应该体现在设计的亮点上。

然而无论是"刻意草图",还是"随意草图",我们都不难发现手绘的优势在于可以随时随地进行,不受时间、空间和环境的影响,即使是在喝咖啡、吃饭、看电影的瞬间,当你的灵感爆发,毅然可以一张纸、一支笔就准确记录,无论是从速度、时间、表现意图上,这都是电脑绘制、手机绘制等无法做到的。

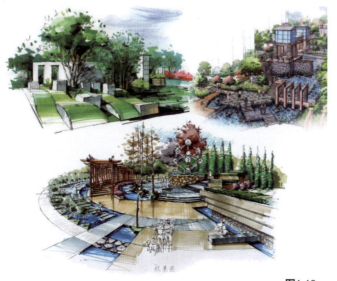

图1-16

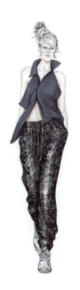

图1-17

图1-18

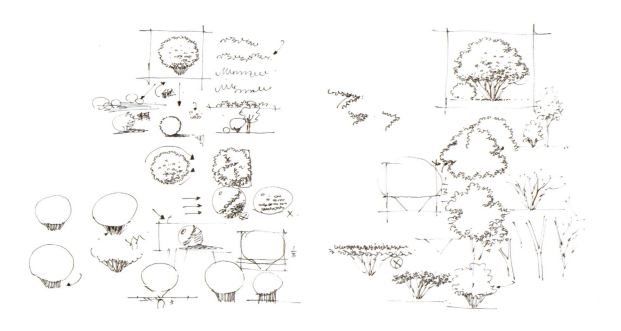

图1-19

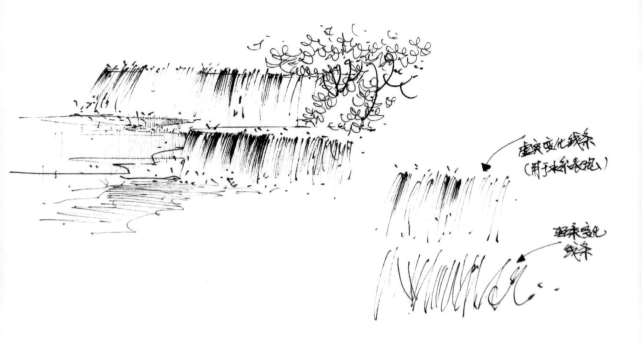

图1-20

三、设计表达中手绘的特点

❶ 设计手绘以醒目的色彩搭配、灵活多变的版式布局、易认易读的字体,幽默夸张的插图,来向甲方或观者展示和传递设计的内涵和特色。

❷ 设计手绘是不借助任何机械设备,以亲手使用专用书写工具绘制出色彩鲜艳,图文并茂的表达设计创意的方式,手绘的工作成本较低,可大大缩短设计表达时间,对环境要求也不高,具有较强的机动性、灵活性、快捷性。

❸ 设计手绘作品流露出的亲切感是其他电脑绘制和印刷品所不能表达出来的,它的亲和力最能刺激创造者的创新欲望,使设计产生灵感冲动,为深入设计带来不同的新思路、新方向。

❹ 设计手绘能以最快、最人性化、最丰富的表现力描绘设计者意图,并能带着设计者的个性和灵魂进行表达和展现。

从上述设计表达中手绘的特点,我们不难发现设计手绘是从事建筑、服饰陈列设计、橱窗设计、家居软装设计、空间花艺设计、美术、园林、摄影、产品设计、视觉传达设计等专业学习的重要课程,是应用于各个行业基础手工绘制图案的技术手法。

2

常用表现工具的
基本常识

要想充分地表达设计意图，绘制完整的设计方案，认识并熟练使用相关的常用工具是必需的。下面介绍一下手绘中我们经常使用到的表达工具。

一、笔类

1 / 马克笔

马克笔（Marker pen;marker），又名记号笔。是一种书写或绘画专用的绘图彩色笔，本身含有墨水，且通常附有笔盖，一般拥有坚硬笔头，是纸上手绘的核心工具。它颜色丰富、色彩鲜亮、笔迹速干、便于快速表达；其缺点是，表现技法相对难掌握，并且颜色过渡比较生硬（图2-1）。

马克笔的颜料具有易挥发性，用于一次性的快速绘图。常使用于设计物品、广告标语、海报绘制或其他美术创作等场合。可画出变化不大的、较粗的线条。

马克笔分类如下。

（1）按笔头分类

❶ 纤维型笔头　纤维型笔头的笔触硬朗、犀利、色彩均匀，高档笔头设计为多面，随着笔头的转动能画出不同宽度的笔触。适合空间体块的塑造，多用于建筑、室内、产品设计的手绘表达中（图2-2）。纤维头分普通头和高密度头两种，区别就是书写分叉和不分叉。

图2-1

图2-2

❷ 发泡型笔头 发泡型笔头较纤维型笔头更宽，笔触柔和，色彩饱满，画出的色彩有颗粒状的质感，适合景观、水体、人物等软质景、物的表达，多用于景观、园林、服装、动漫等专业（图2-3）。

（2）按墨水分类

❶ 油性马克笔 油性马克笔快干、耐水，而且耐光性相当好，颜料可用甲苯稀释，有较强的渗透力，尤其适合在描图纸(硫酸纸)上作图，颜色多次叠加不会伤纸，柔和。

❷ 酒精性马克笔 酒精性马克笔可在任何光滑表面书写，速干、防水、环保，可用于绘图、书写、记号、POP广告等。主要的成分是染料、变性酒精、树脂，墨水具挥发性，应于通风良好处使用，使用完需要盖紧笔帽，要远离火源并防止日晒。

❸ 水性马克笔 水性的特点是色彩鲜亮且笔触界线明晰；和水彩笔结合使用有淡彩的效果，但重叠笔触会造成画面脏乱。优点是色彩柔和笔触优雅自然，加之淡化笔的处理，效果表现优良。缺点是难以驾驭，需多加练习。水性马克笔虽然比油性马克笔的色彩饱和度要差，但不同颜色上的叠加效果非常好（图2-4）。

马克笔作品范例如图2-5～图2-7所示。

图2-3

图2-4

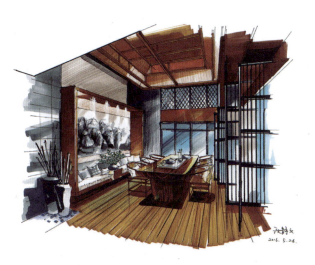

图2-5

图2-6

图2-7

2 / 彩铅

彩铅有着独特的魅力,是一种同于铅笔的使用方式,又介于素描和色彩之间的绘画形式(图2-8)。它的独特性在于色彩丰富且细腻,可以表现出较为轻盈、通透的质感。这是其他工具、材料所不能达到的。

图2-8

图2-9

图2-10

彩铅种类如下。

❶ 普通彩铅：可以像画素描那样一层层叠加，来表现光影、色彩关系。

❷ 水溶彩铅：多为碳基质的具有水溶性，但是水溶性的彩铅很难形成平润的色层，容易形成色斑，类似水彩画，比较适合画建筑物和速写。

❸ 油性彩铅：油性细腻，可以表现很精细物体，画起来质感很好。

彩铅作品范例如图2-9～图2-12所示。

图2-11

图2-12

3 / 圆珠笔

圆珠笔是我们经常用到的书写工具，其绘画较钢笔更宜细节刻画，表现力强，受到广大画者的喜爱（图2-13）。

圆珠笔多为蓝色、黑色、红色、绿色等，多色圆珠笔是由不同颜色扩展而出。圆珠笔画画门槛较低，但是因为圆珠笔不可擦除的特性，所以用圆珠笔作画需要有较为深厚的绘画功底，才能更准确的表达描绘对象和绘制意图。

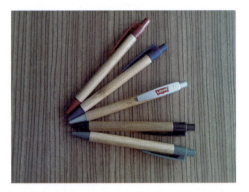

图2-13

圆珠笔绘图特点：

❶ 不可修改，考验功底。

❷ 圆珠笔画力求一笔到位，不可修改。对绘者的精准度要求甚高，因圆珠笔画的明暗层次性，绘者用圆珠笔绘画时对力的把握控制至关重要，需要精准掌握用笔的力度。

❸ 线条精准，刻画细腻。

❹ 圆珠笔画是由一根根细线条编织而成的，对画面的明暗、细腻等效果要求与其它画法一样，却没有那么多技法可循。

❺ 需要耐心。圆珠笔因其简单方便的特点，深受广大爱好者喜爱。但对于专门创作圆珠笔作品的艺术家来说，长时间进行细致的工作，对手、眼及身体的压力很大，创作优秀的圆珠笔作品除了专业的技艺，更需要超人的耐心。

圆珠笔作品范例如图2-14～图2-16所示。

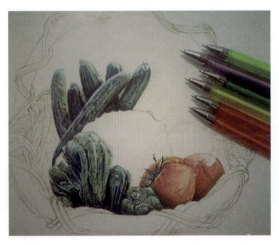
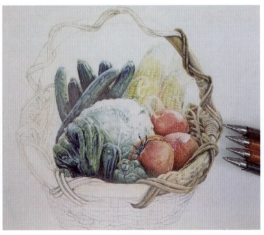

图2-14

图2-15

图2-16

图2-17

4 / 针管笔

针管笔是绘制图纸的基本工具之一，能绘制出均匀一致的线条（图2-17）。笔身是钢笔状，笔头是长约2cm中空钢制圆环，里面藏着一条活动细钢针，上下摆动针管笔，能及时清除堵塞笔头的纸纤维。

针管笔注意事项如下。

❶ 绘制线条时，针管笔身应尽量保持与纸面垂直，以保证画出粗细均匀一致的线条。

❷ 针管笔作图顺序应依照先上后下、先左后右、先曲后直、先细后粗的原则，运笔速度及用力应均匀、平稳。

❸ 用较粗的针管笔作图时，落笔及收笔均不应有停顿。

❹ 针管笔除用来作直线段外，还可以借助圆规的附件和圆规连接起来作圆周线或圆弧线。

❺ 平时宜正确使用和保养针管笔，以保证针管笔有良好的工作状态及较长的使用寿命。针管笔在不使用时应随时套上笔帽，以免针尖墨水干结，并应定时清洗针管笔，以保持用笔流畅。

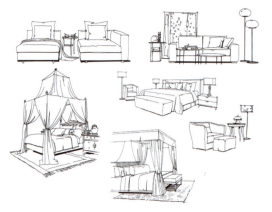

图2-18　　　　　　　　　　　　　　　　　　　图2-19

图2-20　　　　　　　　　　　　　　　　　　　图2-21

针管笔作品范例如图2-18～图2-21所示。

用针管笔绘制注意事项如下。

❶ 务求构图完整，讲究素描关系。

❷ 充分注意图面的线条走向，切忌视错觉线条的产生。

❸ 着力主体，不要以配景喧宾夺主。

❹ 不要利用图面表现来掩盖设计方案的缺陷。

❺ 上色的线条稿只求简明扼要，无需雕琢，铺色宜轻亮重暗，着力绘制对象最富魅力的部位，注意画面的整体效果。

二、色粉

色粉也叫色粉笔，西方多称软色粉，是一种用颜料粉末制成的干粉笔（图2-22）。其一般为8～10cm长的圆棒或方棒，也有价格昂贵的木皮色粉笔，可用于绘画。颜色极其丰富，有多达550余种的颜色供选择，可以画出色调非常丰富的画面。笔触很轻的色粉笔作品，用嘴一吹就能吹掉许多颜色，而且色粉画作品用普通的定画液是定不住的（喷定画液的时候容易喷掉色粉，喷少了没有任何效果，喷多了定画液会把色粉溶掉），所以保存极为重要。最好的保存方式就是画完立刻装裱在表面有玻璃的画框中。

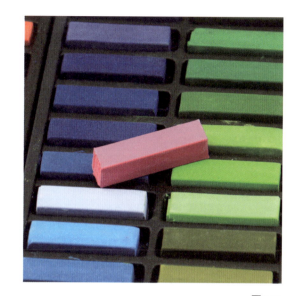

图2-22

由于色粉颜料性质较为松软，勾轮廓稿时最好用炭笔（条），或者是马克笔、针管笔等。用纸方面，最好使用本身具有细小颗粒状的纸张，以便颜料可以更好地附着画面上。

色粉笔颜料是干且不透明的，较浅的颜色可以直接覆盖在较深的颜色上，而不必将深颜色破坏掉。在深色上着浅色可造成一种直观的色彩对比效果，甚而纸张本身的颜色也可以同画面上色彩融为一体。

笔触和纹理：色粉笔的线条是干的，因此这种线条能适应各种质地的纸张。这种干性材料，像其它素描工具一样，要依据纸张的质地。一张有纹理的纸允许色粉笔覆盖其纹理凸处，而纸孔只能用更多的色粉笔条或通过擦笔或手揉擦色粉来填满。纸张的纹理决定绘画的纹理。

纸的颜色对色粉画很重要，因为这一技法的特点之一就是亮调子覆盖暗色背景的能力。

用手指、布调和色彩：布、纸制擦笔和手指都可以用做调和色粉笔的工具。布主要用于调和总体色调，而总体色调中的具体变化则多用手指，因为用手指刻画形体时更为方便。用手指调和色彩时，力的轻重可以自己掌握。用力较轻，底层的颜色就不会跑到表层上来。用手指调和还可以控制所调和的范围，不至于弄脏周围的颜色。

色粉的作品范例如图2-23～图2-26所示。

图2-23

图2-24

图2-25

图2-26

三、其它手绘常用工具和材料

1 / 基本工具

（1）绘图用具包括：绘图铅笔、自动铅笔（图2-27）、针管笔、签字笔、彩色水笔、麦克笔、鸭嘴笔（图2-28）、金银黑白笔、毛笔（图2-29）、排笔（图2-30）、喷笔（图2-31）、荧光笔（图2-32）、水彩画笔、蘸水笔、铁笔等。

绘图铅笔、自动铅笔、针管笔、签字笔：画设计初稿时，运用最普遍的工具。

彩色水笔、麦克笔、毛笔、色粉棒等：用于描绘、着色。

金银黑白笔、鸭嘴笔：用于细部描绘，勾勒和刻画，画物体的高光部位。

排笔、喷笔：用于涂背景，大面积着色。

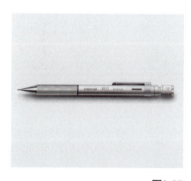
图2-27

图2-28

图2-29

图2-30

图2-31

图2-32

图2-33

图2-34

图2-35

图2-36

图2-37

（2）绘图仪器

绘图用的工具，宜求正确、精密、优质产品，误差小为好的绘图仪器。

常用直尺（图2-33）、丁字尺（图2-34）、曲线尺（图2-35）、蛇形尺（图2-36）、放大尺、比例尺、三角板、切割用的直尺、万能绘图仪、大圆规（图2-37）等。

（3）其它用具

调色用具：调色盘、碟、笔洗。此外，还包括色标、描图台、制图桌、工具（包括裁纸刀、刻模用的各种美工刀和刻刀，以及胶水、胶带）。

2 / 应用材料

随着工业设计专业和科技的迅速发展，设计材料日新月异，品种繁多，设计工作者只要留意材料的信息，适时恰当地选择材料，运用到设计当中去，可取得事半功倍的效果。

图2-38

图2-39

图2-40

图2-41

图2-42

（1）颜料　包括水彩颜料（图2-38）、压克力颜料、广告颜料（图2-39）、中国画颜料（图2-40）、荧光颜料、彩色墨水（图2-41）、针笔墨水、染料（图2-42）。

（2）纸张　设计用的纸特别多而杂，一般市面上的各类纸都可以使用，使用时根据自己的需要而定。但是太薄、太软的纸张不宜使用。一般纸张质地较结实的绘图纸、水粉画纸，白卡纸（双面卡、单面卡）、铜版纸和描图纸等均可使用。市面上有进口的麦克笔纸、插画用的冷压纸及热压纸、合成纸、彩色纸板、转印纸、花样转印纸等，都是绘图的理想纸张。

但是每一种纸都需配合工具的特性而呈现不同的质感，如果选材错误，会造成不必要的困扰，降低绘画速度与表现效果。例如，平涂麦克笔不能在光滑卡纸上和渗透性强的纸张上作画。

四、电脑手绘工具的认识

在电脑普及的今天,手绘也有了新的表达方式,下面介绍电脑手绘及其使用的工具。

1 / 手绘板、手绘屏

手绘板、手绘屏是连接纸上手绘与电脑处理图片软件的工具,随着手绘板技术和电脑软件的发展,手绘板(图2-43)、手绘屏(图2-44)在手绘中越来越广泛且频繁地使用。如今手绘板技术的发展,使得手绘板、手绘屏的使用体验越来越接近纸张,绘画者的绘画经验不会因为工具的改变而丢失;加上电脑软件对于绘画效果的强大表现能力,和后期便捷的处理方式,因此深受设计师的喜爱。比如,在电脑上绘画可以用完美的撤销功能,或者是利用软件的修饰使线条更为精细优美,亦可以通过软件之间的融合调试达到互相转换的效果(图2-45~图2-50)。

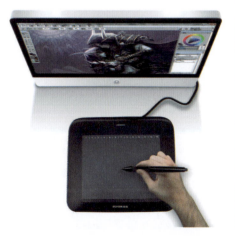

图2-43

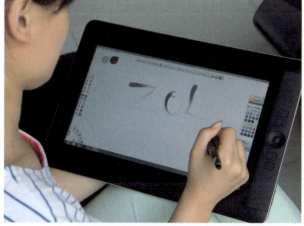

图2-44

图2-46

图2-47

图2-45

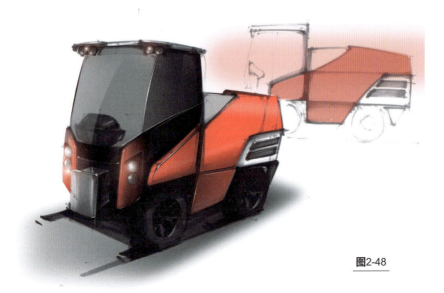

图2-48

2 / 电脑设计、绘制辅助工具

与手绘版匹配的绘图工具大致有两种，一种是鼠标（图2-49），一种是电脑手绘笔（图2-50）。鼠标是我们在进行电脑操作时常用到的工具，是计算机的一种输入设备，多数电脑操作者对它的运用都很熟悉，但对电脑手绘笔却比较陌生，所以在运用上也会存在一些不适应感，需要通过一段时间的摸索和训练慢慢寻找属于自己的使用方法和规律。

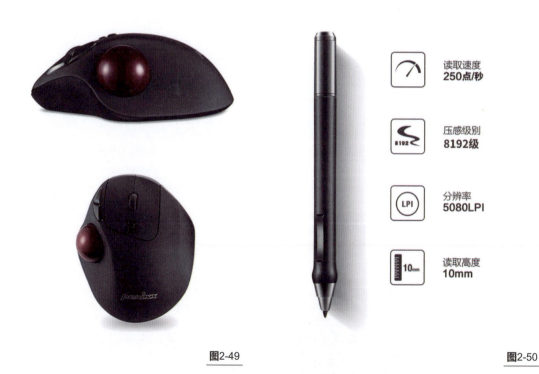

图2-49　　　　　　　　　　　　　　　　　　　　　　　图2-50

3

透视制图

一、透视基础知识

透视有广义和狭义之分，广义透视学方法在距今3万年前已出现。

狭义透视学(即线性透视学)方法是文艺复兴时代的产物，即合乎科学规则地再现物体的实际空间位置。这种系统总结研究物体形状变化和规律的方法，是线性透视的基础。15世纪意大利画家阿尔贝蒂叙述了绘画的数学基础，论述了透视的重要性。同期的意大利画家皮耶罗·德拉弗兰切斯卡对透视学最有贡献。德国画家丢勒把几何学运用到艺术中来，使这一门科学获得理论上的发展。18世纪末，法国工程师蒙许创立的直角投影画法，完成了正确描绘任何物体及其空间位置的作图方法，即线性透视。达·芬奇还通过实例研究，创造了科学的空气透视和隐形透视，这些成果总称透视学。因物体对眼睛的作用有3个属性，即形状、色彩和体积，因距离远近不同呈现的透视现象主要为缩小、变色和模糊消失。

现代绘画着重研究的是线性透视，而线性透视重点是焦点透视，它描绘一只眼固定一个方向所见的景物。它具有较完整较系统的理论和不同的作图方法。另外还有焦点为多个的散点透视，在中国画中有特殊的名称，纵向升降展开的称高远法；横向高低展开的称平远法；远近距离展开的画法，称深远法。透视学的基本概念和常用名词很多，有视点、足点、画面、基面、基线、视角、视圈、点心、视心、视平线、消灭点、消灭线、心点、距点、余点、天点、地点、平行透视、成角透视、仰视透视、俯视透视等。

透视图即将看到的或设想的物体、人物等，依照透视规律在某媒介物上表现出来，所得到的图叫透视图，是一种在平面上表现空间视觉关系的绘图技巧。绘图中有很多种形式的透视图，例如：单点（一点）透视、二点透视、三点透视、鸟瞰图、虫眼视图等其它透视图形式。透视绘图的学习主要是培养以图形为基础的形象思维能力，更科学生动的表现空间、形态、色彩的多维度表现力（图3-1~图3-4）。

CHAPTER 3 透视制图

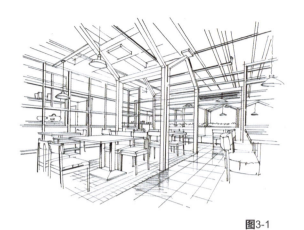

图3-1

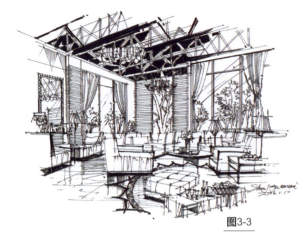

图3-3

图3-2

图3-4

1 / 常见的透视方法

（1）纵透视　将平面上离视者远的物体画在离视者近的物体上面（图3-5～图3-8）。

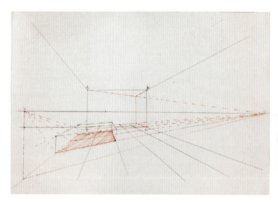

图3-5

图3-6

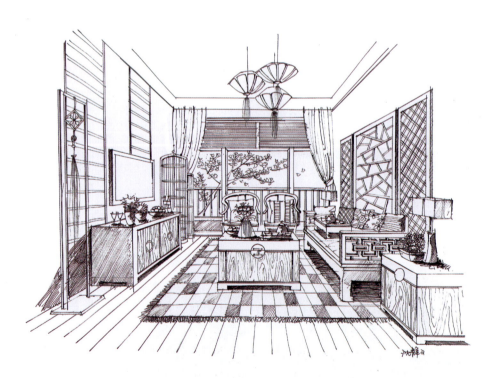

图3-7

图3-8

（2）斜透视　离视者远的物体，沿斜轴线向上延伸（图3-9～图3-12）。

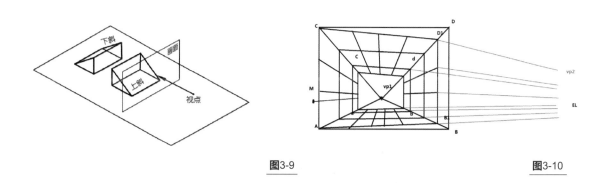

图3-9　　　　　　　　　　　　　　　　　　图3-10

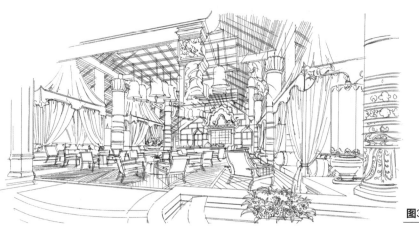

图3-11

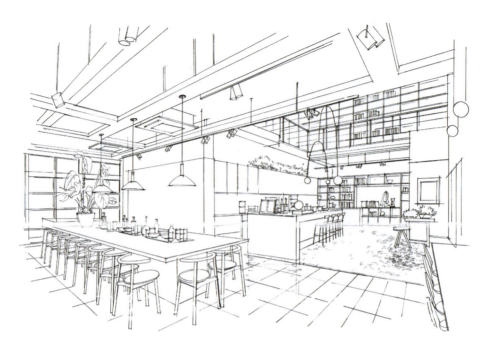

图3-12

（3）重叠法　前景物体在后景物体之上。（图3-13）这幅作品充分利用广角的透视，对前景充分地放大，重叠的直线排列，给人以几何的美感，通过重叠的直线汇聚线将视觉引导到中景的岩石，再通过几颗亮星引导到远景星空部分。

图3-13

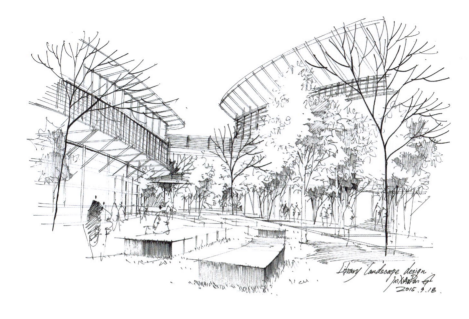

图3-14

(4)近大远小法 将远的物体画得比近处的同等物体小。

(5)近缩法 有意缩小近部,防止由于近部透视正常而挡远部的表现(图3-14~图3-16)。

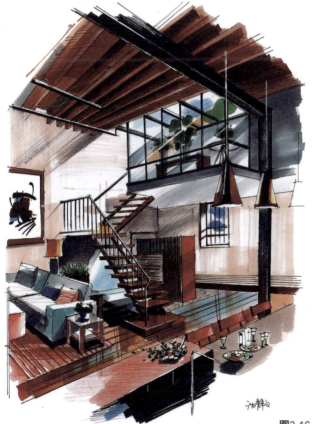

图3-16

图3-15

（6）空气透视法　物体距离越远，形象越模糊；或一定距离外物体偏蓝，越远越偏色重，也可归于色彩透视法。

（7）色彩透视法　因空气阻隔，同颜色物体距近则鲜明，距远则色彩灰淡（图3-17、图3-18）。

图3-17

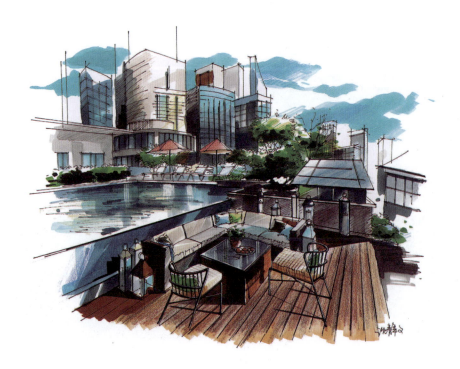

图3-18

（8）物体的透视形（轮廓线）　即隐形透视。上、下、左、右、前、后不同距离形的变化和缩小的原因；距离造成的色彩变化，即色彩透视和空气透视的科学化；物体在不同距离上的模糊程度（图3-19～图3-22）。

图3-19

图3-20

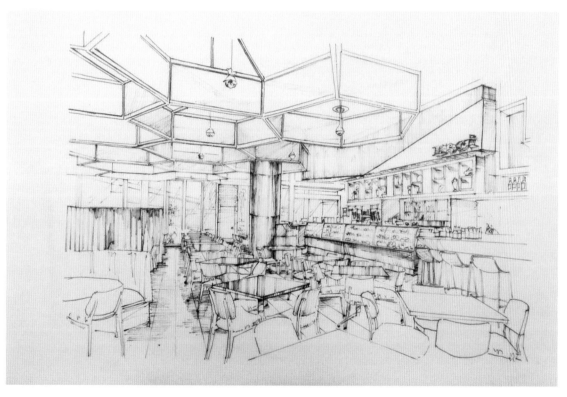
图3-21

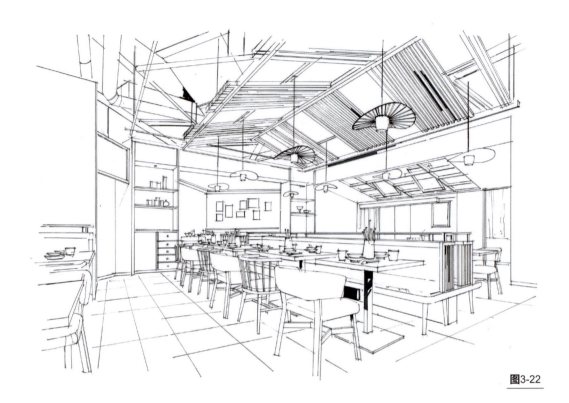

图3-22

2 / 透视基本术语

视点——人眼睛所在的地方，标识为S。

视平线——与人眼等高的一条水平线，标识为HL。

视线——视点与物体任何部位的假象连线。

视角——视点与任意两条视线之间的夹角。

视域——眼睛所能看到的空间范围。

视锥——视点与无数条视线构成的圆锥体。

中视线——视锥的中心轴，又称中视点。

站点——观者所站的位置，又称停点。标识为G。

视距——视点到心点的垂直距离。

距点——将视距的长度反映在视平线上心点的左右两边所得的两个点。标识为d。

余点——在视平线上，除心点距点外，其他的点统称余点。标识为V。

天点——视平线上方消失的点。标识为T。

地点——视平线下方消失的点。标识为U。

灭点——透视点的消失点。

测点——用来测量成角物体透视深度的点。标识为M。

画面——画家或设计师用来变现物体的媒介面，一般垂直于地面平行于观者。标识为PP。

基面——景物的放置平面，一般指地面。标识为GP。

画面线——画面与地面脱离后留在地面上的线。标识为PL。

原线——与画面平行的线。在透视图中保持原方向，无消失。

变线——与画面不平行的线。在透视图中有消失。

视高——从视平线到基面的垂直距离。标识为h。

平面图——物体在平面上形成的痕迹。标识为N。

迹点——平面图引向基面的交点。直线与画面的交点称为直线的画面迹点。标识为TP。

影灭点——正面自然光照射，阴影向后的消失点。标识为VS。

光灭点——影灭点向下垂直于触影面的点。标识为VL。

顶点——物体的顶端。标识为BP。

影迹点——确定阴影长度的点。标识为SP。

具体如图3-23所示。

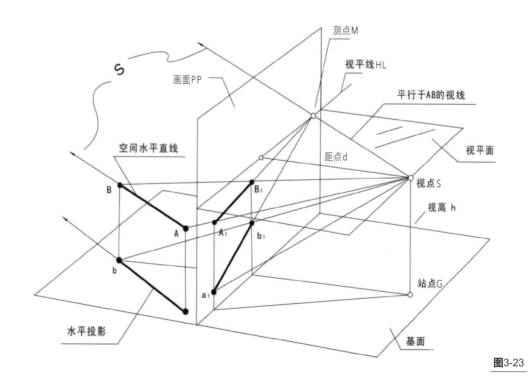

图3-23

二、透视的基本画法

1／一点透视

一点透视就是建筑物由于它与画面间相对位置的变化，它的长、宽、高三组主要方向的轮廓线，与画面可能平行，也可能不平行。这样画出的透视称为一点透视。在此情况下，建筑物就有一个方向的立面平行于画面，故又称正面透视。如果建筑物有两组主向轮廓线平行于画面，那么这两组轮廓线的透视就不会有灭点，而第三组轮廓线就必然垂直于画面，其灭点就是心点。

一点透视是最简单易学的透视法，要注意的是它的视平线和消失点。这里可以用8个字，一句话来概括"横平竖直，一点消失"，即所有横向的线都要与画面平行，所有竖向的线都要与画纸垂直成90度。

一点透视它的原理是一个水平线上的立方体，正面的四边与画纸的四边平行。它可以是我们视线的下方，可以是我们视线的上方，也可以处于我们视线的中心。如图3-24、图3-25所示。

简单来讲，我们可以把它当成火车轨道，根据近大远小的规律，让它的消失点，也就是纵深线变成我们视线看不到的远方。

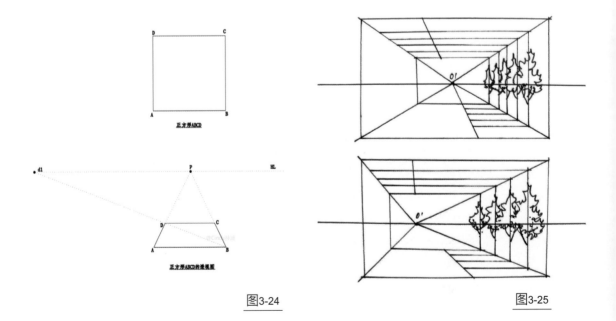

图3-24　　　　　　　　　　　　　　图3-25

2 / 两点透视

两点透视，即成角透视。在平行透视中假设所有的物体都是平行摆放的，而实际物体与画面常常会成一定的角度，因此运用两点透视就能较准确地表现每一个物体。

两点透视图面效果比较自由、活泼，反映空间比较接近于人的真实感觉。

缺点是角度选择不好，容易产生变形。首先你要确定一条视平线和视平线上的一个点a，垂直视平线过a点画一条直线（图3-26）。

图3-26

注：视平线一定要垂直于白纸的侧边。

然后，把有60度角的三角板倒着放在视平线的下方，接着反一个面，将60度角朝向视平线的右边，将90度角的顶点对准垂直线，确定b点，连接两端。

此时，在视平线上两端的点c、d，才是两点透视的灭点。

接着量出bd和bc之间的距离，bd、bc的距离这里就简称bd，bc了，从d点出发在视平线上画bd确认M_1点，同理，从c点出发在视平线上画bc确认M_2点。

在视平线下再画一条地平线，要和视平线平行（图3-27）。

从垂直于视平线的线和地平线相交的点出发画出需要的物体高度，确定两个顶点，连接灭点dc（图3-28、图3-29）。

图3-27

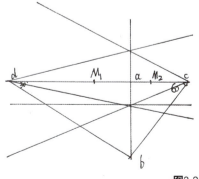

图3-28

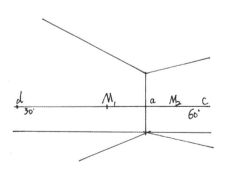

图3-29

为了方便且清晰的继续进行绘图，可将辅助线擦掉，保留点（图3-30、图3-31）。

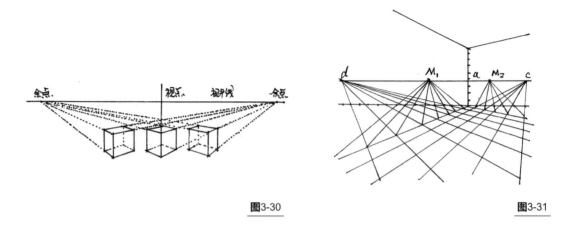

图3-30　　　　　　　　　　　　　　　　　　　图3-31

3 / 三点透视

三点透视一般用于超高层建筑，俯瞰图或仰视图。第三个消失点必须和画面保持垂直的主视线，必须使其和视角的二等分线保持一致。三点透视的优点在于绘出的图面给人一种气势蓬勃、雄伟高大的感觉，但绘制中也有着较高的难度。这里简单介绍三种画法。

（1）第一种画法

❶ 由圆的中心A向圆周以120°角画三条线，在圆周交点为V1、V2、V3，并定V1-V2为H.L.。

❷ 在A的透视线上任取一点为B。

❸ 由 B到 H. L. 作平行线，和 A-V1的交点为CA的透视线及C、D至各消失点的透视线得E、F、G，完成透视（图3-32）。

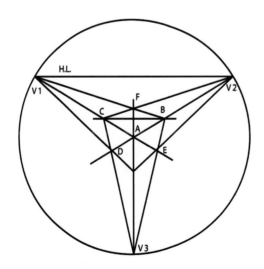

图3-32

（2）第二种画法

❶ 在H．L．上设V_1、V_2，二等分处设X。

❷ 以X为圆心画通过V1、V2的圆弧。

❸ V_1、V_2间任设C点，画垂线和前圆弧交点为A。

❹ 取Vc-A间的任意点B，由V1、V2通过B延长的透视线和前圆弧交Y、Z点。

❺ V1和Z，V2和Y连接线的延长在Vc-A的垂直线上相交，为第三消失点V3。

❻ V1-V3，V2-V3视为H．L．，反复作图可得C、D点。

❼ 由A的透视线及C、D至各消失点的透视线得E、F、G完成透视（图3-33）。

（3）第三种画法

在有角透视图上作正六面体，画对角线。任意倾斜的一个边角交点X作为基点，求出透视（图3-34）。

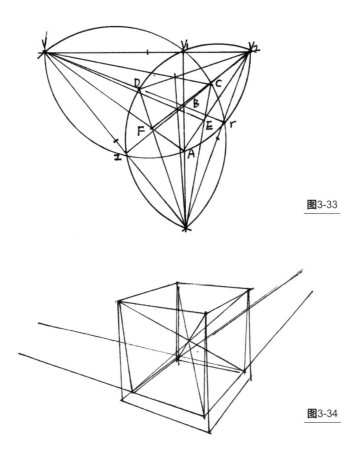

图3-33

图3-34

三、曲线、圆的透视画法

曲线虽然种类很多，变化很大，但可以归纳两大类：一是有规则的曲线，如正圆形、椭圆形等；二是不规则的曲线。在规则的曲线中我们以正圆为例，知道了正圆的画法，椭圆形等也就可以以此类推。

圆的透，正圆的基本画法是先把圆形纳入一个方形中，在弧上找出几个点，把方形及点先画在透视图中，然后再依照各点的位置用曲线仔细将他们连接起来，就可以画出一个透视的图形了（图3-35）。

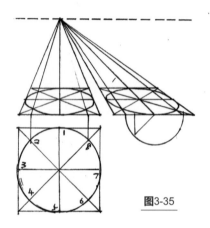

图3-35

在左下方有一个正圆形，如果在这个圆形的外面画上四根直线使它成为一个正方形，这时圆形就有四个点与正方形相接触，如图1、3、5、7四个点，这四个点在正方形内的十字线上，如果从正方形的四个角作对角交叉线，这时圆形在这交叉线上又有四个点，透视中画圆形的方法就是利用这八个点连接成的。

1／认识圆在视点左、中、右不同位置的变化

关于圆的画法除了上面讲到的基本画法外，还有一些事项必须同时认识清楚，在作画时才不至于发生错误。正圆在透视中变成一个椭圆形的形状，它的形状是上半圆较小，下半圆较大，这是因为下半圆距离画面近而上半圆距离画面远，因此，不能画成相等的大小，要描述一个透视的图形时，一定要使弧线行进的均匀自然，特别是两个尖端不能太尖，也不能太方。

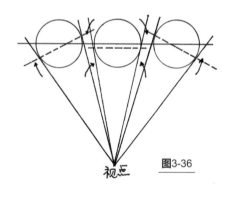

图3-36

在平面图中，正圆形最宽的左右两点是在与方形相接触的地方，但在透视图中却不是这样，它的最宽两点是根据它所在地位而定的。如图3-36中，正中的一个圆，从视点作两根投射线，它们与圆形所接触的地方并不在腰部的横线上而在它前面，这两个相接点在透视图中就是圆形的最宽两点，侧面的圆形则又不同，它的最宽两点一个是在横线的前方，一个是在横线的后方，这些情况对于方形内描成圆形时是不可不知的。我们可以比较一下，左右两个圆形的描绘，一个是在视点的正前方，一个是在视点的右侧方，同是一个透视的圆形，但因所放的地位不同所成的形状也不完全一样。

2 / 画圆形物体的方法

步骤一：画出物体高和宽的比例。

步骤二：根据回旋组合体的规律，画出中轴线及对称点的平行线，画出物体外形特征。

步骤三：在每条平行线上标出近大远小的点，画出圆面透视。

步骤四：调整线条的近实远虚的关系（图3-37）。

图3-37

3 / 圆柱的画法

图3-38是直立圆柱体的画法。先画一个方柱体，在方形内再画上下两个圆形，用直线将上下两个圆形连接起来，就成一个圆柱体的透视形。柱体的两根直线并不是从圆形与十字线相交的地方画起，而是从圆形最宽的两点画起，如图所示：左边直线离画面近，就长一点，右边直线离画面远，就短一些。图中右方有两个圆柱体，其圆面与画面平行，这种圆形就按实在的正圆来画，近大远小，圆心都在同一直线上，再用直线将两边连接起来，这就是圆柱体的画法。

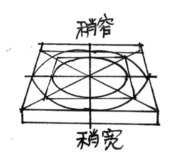 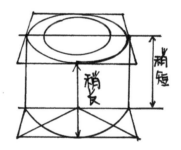

图3-38

4 / 多层、多向圆的画法

图3-39是一个有厚度的圆柱体，因此在大的圆形内还要套一个小的圆形，这两个圆之间的距离在透视中并不是一样的，它的左右距离最宽，并且是宽度相同，下半圆之间的宽度比之左右的宽度要狭小一点，上半圆因为距离远，它的宽度比之下面的宽度要小一点，柱体高度的直线是近处最长、左右两直线应距离画面稍远，因此，直线就要稍短一点。

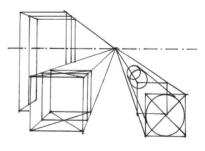

图3-39

5 / 重叠圆弧的画法

画重叠圆时应该注意，圆弧一定要一层比一层弧度大，就是说在下面的因为距视平线近，它们弧度就小，越上距离视平线就越远，因此他们的弧度就越大。

图3-40是平行的半圆门的画法，图中共画四道半圆形，先在一道门的直线开始转入圆形的地方A点处，画一横线达于另一边的直线上，经横线的二分之一处为圆心，门的宽度的一半为半径，画半个圆，就是一道半圆，再从A点对心点做直线，当它与后面的直线相交的地方就是它们的半圆的起点。如：B、C、D，每点都做横线，再从第一道的圆心处对心点做直线，当它与后面的直线相交的地方就是后面的三个圆心，再用同一方法画半圆，这四道半圆门就完成了，这种平行透视中圆的画法是比较容易的，只要找出它们的圆心和半径，它的圆弧就用圆规来画，因此它一定是很准确的。

图3-41是成角透视中半圆门的画法，首先在门的上方画半个正方形，在正方形内画出透视的半圆形，门的厚度也要用同一方法在后面再画一个半圆形，就是说连被墙所遮去的一部分也要画完全，这种关系才准确。

图3-40

图3-41

4

构图

一、构图角度

想要充分表达设计意图,又能使作品具有灵动的表现和视觉的冲击力,则需要用不同的构图来阐述设计。

1 / 视角构图

视角构图就是通过在观察和描绘事物时事先所形成和选择的角度,是实物随着人眼的观察角度而发生的变化,或者是视线与显示器等的垂直方向所形成的角度,物体的尺寸变化等,通过基本画面构图,进而加强画面的视觉冲击力和表现力。

(1)平行视角 即人眼与事物的视角全部在平行视线上。平行视角给人以稳重,对等的视觉安全感,但同时也会缺乏新鲜感和画面丰富性(图4-1~图4-3)。

图4-1

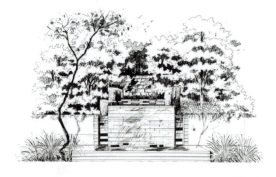

图4-2

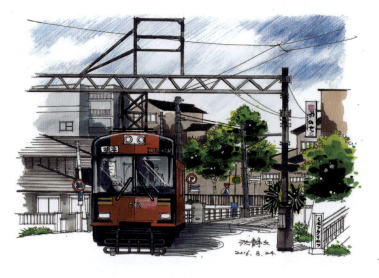

图4-3

（2）低视角　即人眼低于水平视线。低视角给人以高大、雄伟、由远及近的视觉感，适合建筑设计和主题突出的设计方案表达，但同时整体构图难度增加（图4-4、图4-5）。

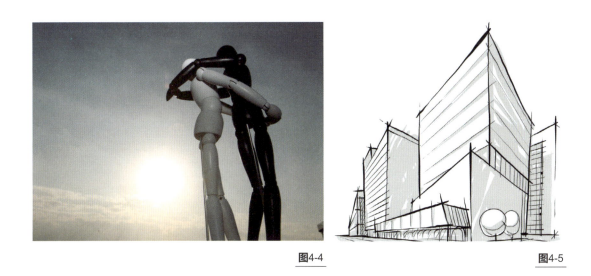

图4-4　　　　　　　　　　　　　　　　　　　　　　　　　　　图4-5

（3）高视角　即人眼高于水平视线。高视角代入感极强，充分展现了透视中的近实远虚、近大远小，使画面充满动感，但同时也是较难掌握的一种构图方式（图4-6、图4-7）。

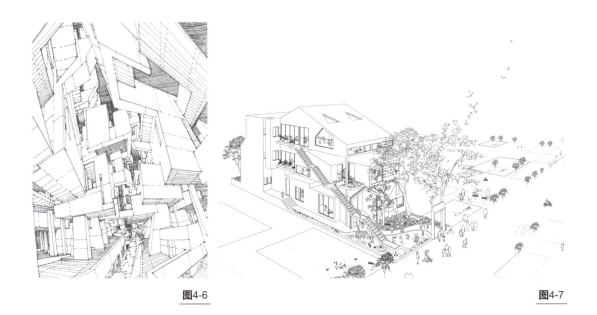

图4-6　　　　　　　　　　　　　　　　　　　　　　　　　　　图4-7

图4-8

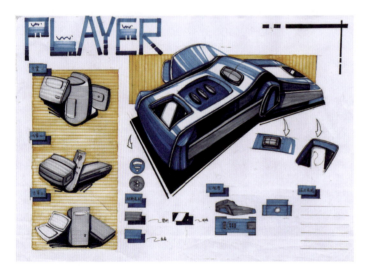

图4-9

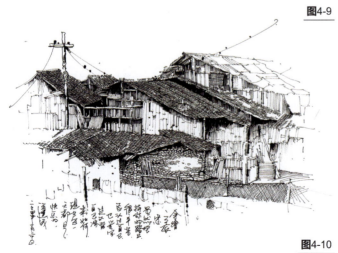

图4-10

（4）斜视角　即人眼倾斜于水平视线。斜视角让画面视觉效果更具有张力，使构图自然营造出一种空间感（图4-8）。由上可见，视角构图在设计速写中可以很好地营造出各自不同的视觉感受，但要根据表达内容的不同，选择不同的构图方式，根据实际需求调整构图关系即可。

2 / 疏密、主次

疏密、主次一词经常在绘画中出现，但对于设计手绘及其他设计表达形式来说也起着一样重要的作用。在整体构图布局中，将主要表达内容放大且放置在主要位置，以引起视觉的集中，不但会使画面布局丰满灵动，而且也能达到突出重点、准确表达设计意图的作用，因此需要关注到疏密关系，切忌平均对待（图4-9～图4-11）。

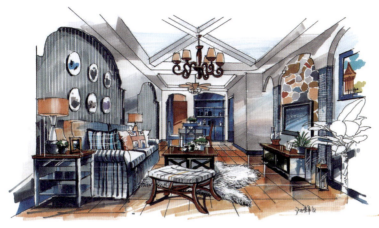

图4-11

3 / 平面、立体

在构图中，为了凸显设计的中心意图，我们一般会将主要表达内容放大，丰富化或简洁化，以形成反差，引起视觉集中。但还可以平面化或者立体化，以求更客观地表达设计思维的全面化（图4-12、图4-13）。

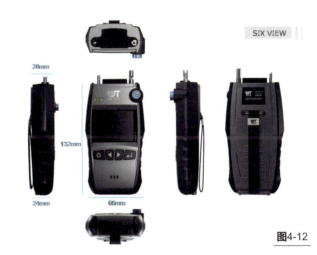

图4-12

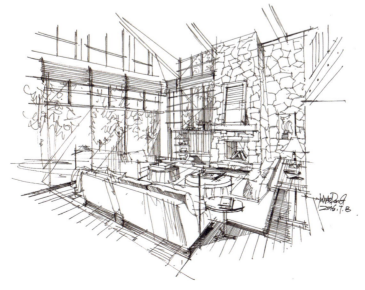

图4-13

二、视觉中心

这里的视觉中心的含义是指在画面中，以构图、色彩等画面元素所表现出来的画面的主要元素，同时也是指人的视觉中心，即一个平面中的中心点，通常，人的视觉中心会在这个中心点的偏上方（图4-14～图4-16）。

因此，在进行设计速写的构图表达时，将主要表达意图放置在视觉中心是设计者们的常规表达方式，也是基础表达方式之一。当然人的视觉中心会随着环境和表现手法的不同产生转移，如会对破损、突变的色彩、突变的肌理等先行吸引，而不受位置的限制，因此在进行构图时，要多思考，在掌握了常规视觉中心的同时，也可以多练习，在表达中寻求新颖的方式，引导观者。

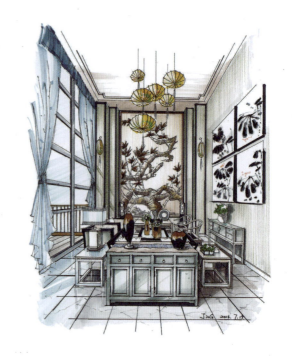

图4-14

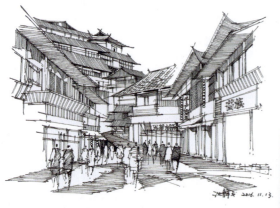

图4-15

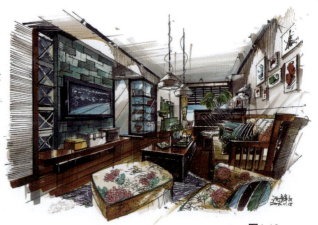

图4-16

三、构图形式

构图形式是所有绘画者、设计者的一个难点和突破点，需要经过长时间的摸索和研究。其方法千变万化，丰富多变，在这里无法一一列举，仅将最常见且使用频率最高的几种方法稍作讲解。

1 / 平行构图法

给人以满足的感觉，画面结构完美无缺，安排巧妙，对应而平衡（图4-17～图4-19）。

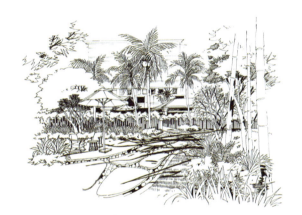

图4-17

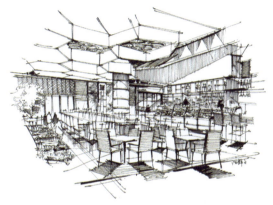

图4-18

图4-19

2 / 对角线构图法

把主题安排在对角线上，能有效利用画面对角线的长度，同时也能使陪体与主题发生直接关系。富于动感，显得活泼，容易产生线条的汇聚趋势，吸引人的视线，达到突出主题的效果。

3 / 黄金分割构图法（也叫九宫格图）

将主体或重要物体放在"九宫格"交叉点的位置上。"井"字的四个交叉点就是主体的最佳位置。这种构图格式较为符合人们的视觉习惯，使主体自然成为视觉中心，具有突出主体，并使画面趋向均衡的特点（图4-20～图4-22）。

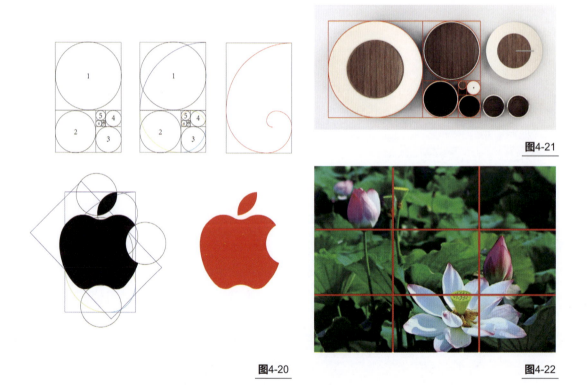

图4-21

图4-20

图4-22

4 / 曲线式构图

画面上的景物呈S形曲线的构图形式，具有延长、变化的特点，使人看上去有韵律感，产生优美、雅致、协调的感觉（图4-23、图4-24）。

图4-23

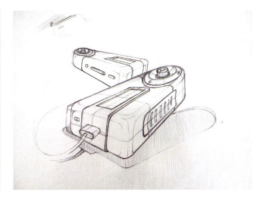
图4-24

5 / 消失点构图

主体处于中心位置，而四周景物呈朝中心集中的构图形式，能将人的视线强烈引向主体中心，并起到聚集的作用。具有突出主体的鲜明特点，但有时也可产生压迫中心，局促沉重的感觉（图4-25、图4-26）。

图4-25

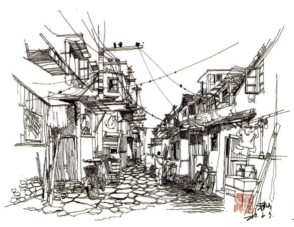
图4-26

6 / 三角形构图

三角形构图是最简单且最稳定的构图。以三个视觉中心为景物的主要位置，有时是以三点成一面的几何形成安排景物的位置，形成一个稳定的三角形。如果画面呈倒三角形，有时会带来不安定的视觉感受。在使用中可以根据需要考虑倒三角形构图（图4-27、图4-28）。

以上提到的构图方式运用比较广泛，但使用时仍需寻找与表达主题适合的方法，有时候同样的内容换不同的构图形式，效果就会完全不同。

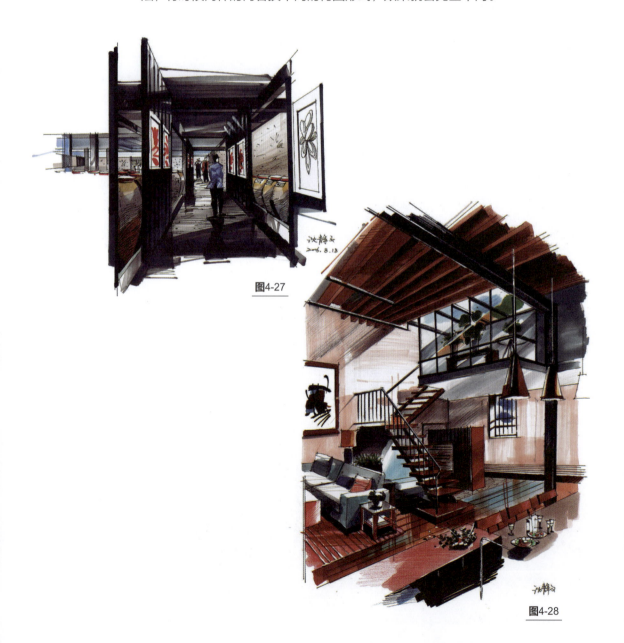

图4-27

图4-28

5

设计表达技法

一、线条练习

手绘之中，线条的练习属于基础部分，却又是很重要的，那么如何高效优质地练习线条的表现能力呢？以一张A3纸为例，长边420mm，短边297mm，一般画长线不会超过420的长度，在知道方法之后可以用A3纸长边进行练习。首先要知道在绘画中我们可以动用的关节有：手指、手腕、小臂（肘关节）、大臂。画长直线主要用大臂动，其他关节不动即可，练习时试着和纸边平行。多练习，会画出很直的线条。

下面我们将展开描述单一线条绘制表达技法。

1 / 明暗与光影

明暗、光影的对比是形象构成的重要手段，线条图中的光影效果可帮助人们感受对象的体积、质感和形状。如果没有阴影，在二维平面图中，便失去了对象的透视感。就线条的表现特性而言，细而疏的线条常表现受光面，粗而密的线条则表现背光和影面。这与有色画利用色调、明度、饱和度等色彩关系的表现特点是不相同的。

在绘制线条表现图时，动笔前须细致地分析被表现的对象的特点，选择最能反映对象空间特征的光影效果关系。人的视觉对明、暗高反差最为敏感，因此利用黑白线条的不同性质和处理，以及光影衰落现象来表达空间、体量特质及体面的凸凹关系以获得画面的立体感。

2 / 情感与质感

黑白线条同样具有表达情感的功能。如粗线的刚毅，细线的软弱，密集线条的厚重远虑，稀疏线条的涣散无律，规整线条的有序整齐，自由线条的奔放热情。即使线条形态相同，也可通过线条方向、长短疏密及位置和间隔的变化隐含着情感的内涵。如前所述，水平线条的祖定安宁，斜线的张力动感，竖线的挺拔，自由线条的委婉迂回。以线条的强劲、圆滑、单纯、复杂、重叠组合能在某种程度上展现一定的情感寓意。

质感表现离不开对细部的刻画。质感与距离有关，在线条图中可利用对象的关键部位加强表现，使之产生视觉"刺激"。空间位置是表现质感的要素，随着距离的增加，视网膜映像中的细节减少，对象就越趋向整体，抽象性更强(如剪影)，而细节和质感就越模糊。

3 / 距离与远近感

距离是物质的空间属性。距离的效果乃由于"密度"和"间隙"的衰落现象而造成。线条图中点、线的排列密集，则物体之间的距离感减弱，反之则强。线条图正是利用衰落率来表现

对象的空间特性。粗线较临近，细线则退后;疏线条群较明亮，密线条群则灰暗;单纯的线条近，复杂的线条远。在线条表现中宜根据不同的对象，运用透视关系、配景布局、构图角度、人物车辆的大小、画幅整体的疏密层次等来表现对象的空间属性。

线条图有明确、肯定，印刷效果好，且绘制工具简单易行，对纸张无苛求，易于修改等优点。线条图的黑白底稿迹可辅以彩铅、马克笔、粉彩、喷绘等彩绘（图5-1）。

图5-1

4 / 中长线

两点之间连线，可以使用小臂。快速地移动小臂，可以画出很直的线条。同样也需要多练习（图5-2）。

5 / 弧线

素描排线，可以用到手腕。手腕快速摆动，可以画出弧线和断直线（图5-3）。

6 / 短直线

可以用到手指。食指快速轻压笔杆，可以画出短直线（图5-4）。

图5-2

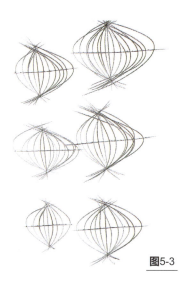

图5-3

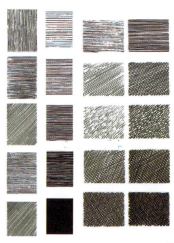

图5-4

无论是哪种线条的练习，我们都不要忘记其实我们从孩童时期开始就可以通过线条随意涂鸦画出一幅非常潇洒、令人惊叹的画面。现阶段，我们需要做的是找回只属于自身创意线条的本能，而不是去学习与临摹其他人的手绘成品。线条的变化与风格只是一种形式与另一种形式的转变，控制这种形式的转变又是我们的徒手思维。

那么，如何让自己的线条训练变得高效、轻松呢？答案很简单，去找自己认为好看、有设计感的图片进行线条提炼。推荐摄影作品、平面设计、时尚杂志等。充分挖掘自己对设计感与美感的思维能力，不要千篇一律追求大师级的作品，善于去发现各种生活素材。在对这些图片进行线条提炼的同时构图能力、色彩能力、中心意识都会在你不断地提炼中加强（图5-5～图5-8）。

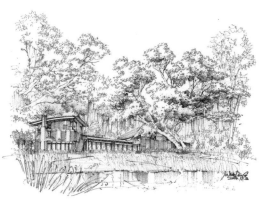

图5-5

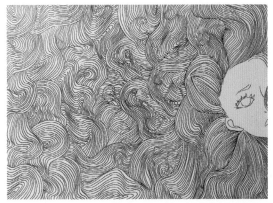

图5-6

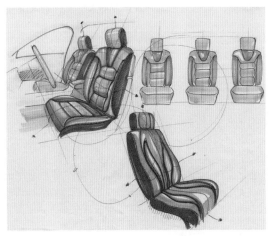

图5-7

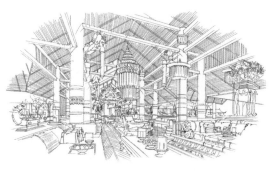

图5-8

二、结构练习

设计手绘中结构练习是极其重要的一个部分,除了上面说到的"线条"练习之外,结构就是另一个可以描述设计的绘画语言方式(图5-9~图5-11)。

如:动漫形象和服装设计效果图中,我们多把人物头部尺寸放大,四肢体尺寸加长,用以表达人物个性和比例美感,但在现实生活中,动漫形象里的比例结构是极少的,甚至是不会出现的(图5-12~图5-15)。

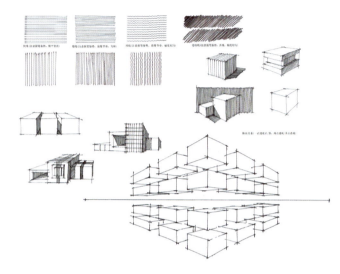

图5-9

图5-10

图5-11

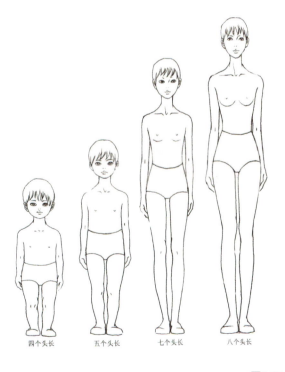

图5-12

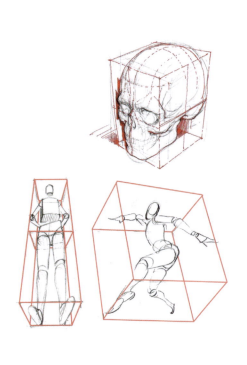

图5-13

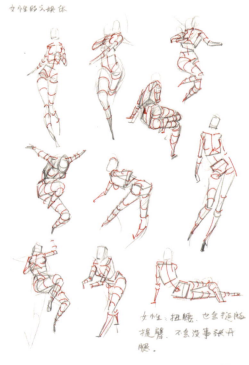

图5-14

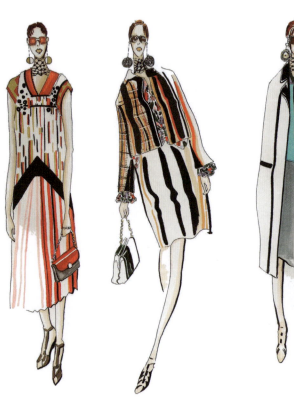
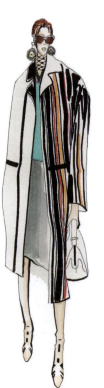
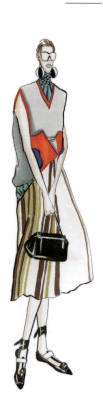

图5-15

因此无论是选择描绘角度，还是适时改变结构比例等手段都是为了使设计和手绘表达更灵动，更能够表达设计者的创意性思维。当然我们学习的过程中除了要表达设计意识，也要注意结构之间的关系，这种穿插、渐变、突变都需要仔细观察和研究，然后再用艺术的手段表达出来，跃然纸上，使平面展现出立体空间感的同时，也经得起推敲和考验（图5-16～图5-20）。

图5-16

设计中的结构练习和表达其实某种意义上来说亦是一个整合新形态的过程，我们通过多种形态的结合、穿插、变形、排列等手段将基本形态重组，不但使设计更具有空间感和细节展现，同时将结构运用在绘图的布局中时还可以体现出整体表达的灵动和清晰的设计思考过程。

设计表达从内容和形式上来说，都是千变万化的，从表达步骤上也是因人而异，根据具体情况随时变化的，因此我们在此仅将设计表达中的一般步骤进行展开讲解。

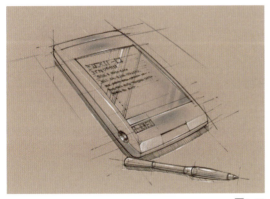

图5-17

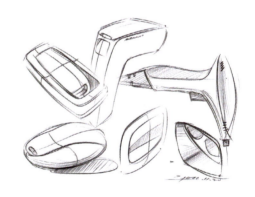

图5-18

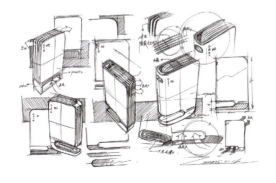

图5-19

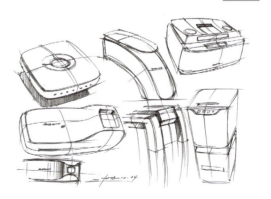

图5-20

三、整体造型

设计速写讲求短时间内描述设计思路,因此非常考验设计者的快速思考能力和准确的表达能力,在这其中,对于整体布局的把控就像是素描练习中先在白纸上定点,定比例一样,要做到纵观全局,心中有数。

此阶段需要将主次关系分配清楚,对表达内容和具体展现位置进行定位,并对大概主体形态进行框架式概括描绘(图5-21、图5-22)。

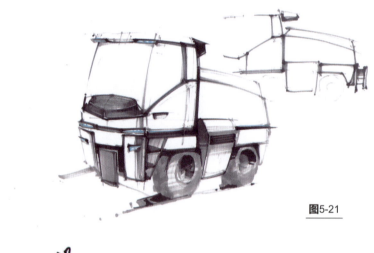

图5-21

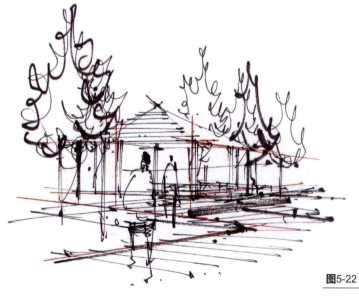

图5-22

四、勾画外轮廓

设计速写轮廓勾勒的过程也进一步对设计方案思考的表达过程。无论是产品设计中由基本形体进行转变、丰富,还是环艺设计中建筑、景观的描绘,在此时都趋向于更进一步的表达设计思维。因此在绘制的过程中,进一步思考设计表现性的同时,设计的可行性、合理性,也要逐步进行深入(图5-23、图5-24)。

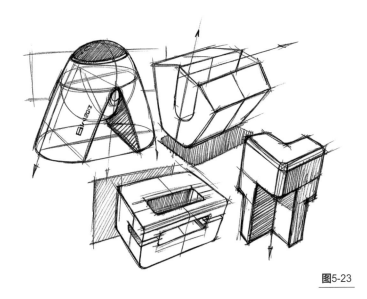

图5-23

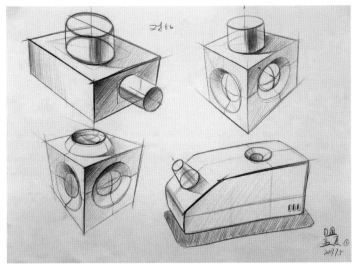

图5-24

五、视觉中心处理

根据上述构图原理，对于设计速写的视觉中心处理其实就是主体表达物的细致描绘，在此过程中，设计者和绘图者需要将设计主体意图更细致地进行描绘，使主体能够在这种细致描绘中更加突出，也更加丰满（图5-25～图5-27）。

图5-25

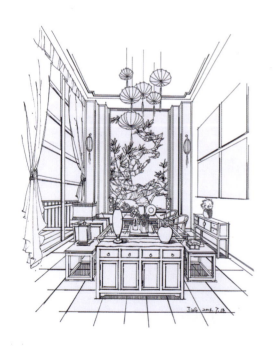

图5-26

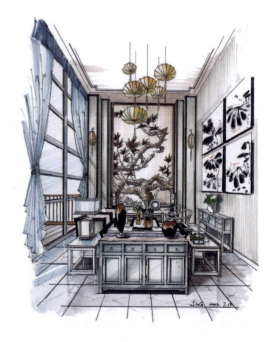

图5-27

六、细节、配景刻画

　　构图、轮廓、主体形态完成之后，就要进入细节及配景地刻画了，虽然它们处于次要位置，且属于附属表述形式，但合理的处理细节和配景是一幅完整的设计速写必备的手段。它可以有效地起到丰满设计、赋予情感、修饰画面瑕疵的作用（图5-28～图5-30）。

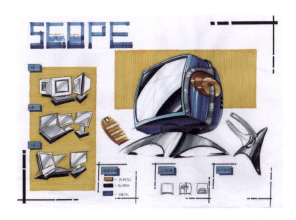

图5-28

图5-29

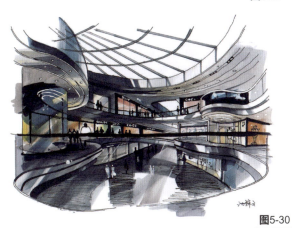

图5-30

七、设计提炼

设计中的手绘表达一般运用在设计的初级阶段，现也多用于专业考核和应聘笔试中，因此有一定的快速时间要求。但在设计整个程序中，设计手绘是设计者思维整理和逐步展现的过程，也是不断推翻和重建的过程，因此设计手绘中的设计信息提炼在初步完成了手绘表达时就变得尤其重要了。

在这个过程中，是将绘制的草图进行归纳整理，探求有效设计，剔除无效设计的过程。当设计由抽象思维逐步实体化时，问题也会逐步显现，因此对设计手绘中表达出的设计内容进行信息提炼，有助于深入设计的科学性和完整性，更是进一步进行设计表达的重要过程（图5-31～图5-34）。

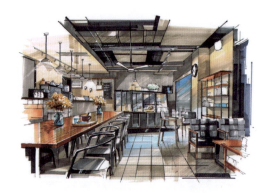

图5-31

图5-32

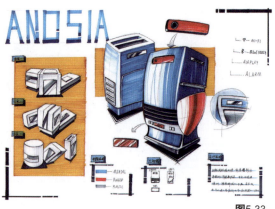

图5-33

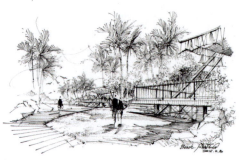

图5-34

八、虚拟呈现

这里我们所说的虚拟呈现,是在确定了初步的设计方案之后进行的设计实物的虚拟表现手法。其特点是用电脑软件去辅助完成设计手绘中无法表达和描述的设计内容。比如将设计细节更深入地真实表现;将设计置身于更多变的环境中进行虚拟使用研究和展示;或者将设计进行虚拟运动展示等,然虚拟展示的目的依旧是更准确、更逼真、更丰富的表达设计思维(图5-35~图5-37)。

图5-35

图5-36

图5-37

九、模型及样品

设计中,无论是手绘的表达,还是电脑的虚拟呈现都是力求用透视、空间、材质、色彩、场景等去模仿设计被实现后能呈现出的效果,因此模型及样品则是设计表达的最后,也是最接近真实的表达方式了。同时模型及样品也是进一步研究设计呈现时所需要使用的材料、配色、功能、运行方式,尺寸的合理性等重要环节。在产品设计中,甚至有些模型制作出来是可以直接使用的(图5-38~图5-41)。

图5-38

图5-39

图5-40

图5-41

6

设计思维的
潜能开发

一、手、脑并用与潜意识的开发

在设计中，手绘不好，我们可以持续练习；软件不好，我们可以反复摸索，模型制作经验不足，我们可以不断实践，但如何进行设计思维的学习和提升则是设计学者最困难，也最难以得到解决的部分。因此我们将在本章节中简单阐述设计思维的潜能开发以助于将人的设计本能尽可能地挖掘出来。

1 / 手、脑并用

我们常常说"人有两个宝，双手和大脑。"而设计就是这样手、脑并用的工作形式。所以在锻炼上述章节中的手头功夫的同时，我们的设计思维需要不断进步，但如果不能够更加系统和深入地去挖掘，训练自己的设计思维能力，那无论你的手绘、电脑表现或者是模型制作多么优异，你终究无法真正作为设计中的主导角色。追溯其本质原因，还是理论学习不够深入，实践练习不够充分的结果。要知道，每个人都有着创造和设计的能力，而设计者与之不同之处在于更专业的表达、创意的深入取舍和优化、各项内容的整合……我们不断地学习、不断的训练，就是为了让设计和创意可以通过各种手段和方法表达自己大脑中所呈现出的虚拟影像和设计目标。那么其中电脑绘制、多维度虚拟表达、模型制作等都是一种表达设计思维的手段，在本书前四章内容里，我们也一直在描述如何用多种方式表达设计思维，相信通过不断地训练，日积月累地探索和学习，要达到效果只是时间问题。而设计思维的原创力却潜藏在我们的意识中，与我们的成长环境、经历、心路历程、学习过程、生活习惯等有着密切的关系，在诸多时间、事件和情感的磨砺中它会释放一种无形的力量，我们称之为"潜意识"。

2 / 什么是潜意识

潜意识也就是人类原本具备却忘了使用的能力，这种能力我们称为"潜力"，也就是存在但却未被开发与利用的能力。潜能的动力深藏在我们的深层意识当中，也就是我们的潜意识。所谓的潜意识指的就是潜藏在我们一般意识底下的一股神秘力量。

3 / 设计中潜意识的开发

　　人脑接受信息的方式分为有意识和无意识接收两种方式，我们每天都会受到不同程度有形或无形的刺激，引起我们的注意而产生不同程度的反应，有意识接收是人脑对于周边事物的刺激有知觉地接收信息；而无意识接收是人脑对于周边事物的刺激不知不觉地接收，这就是所谓潜意识。有意识接收往往会使人感到疲劳和枯燥，比如学习、开会等就属于有意识接收，但有意识输入，目标明确，过程有组织有规律，因此结果较为可控。而无意识接收，常在随机事态中发生和酝酿，虽然缓慢，但影响力深远且巨大，且常常处于不可控的状态。而设计思维的过程中我们要根据自己的情况发现和表现有意识和无意识的输入方法，更要使所设计出的产品在面对客户时不但扮演着有意识的输入，还存在于无意识的输入，从而形成优秀的设计作品，达到成功的设计目的。

　　美国知名学者奥图博士说过，人脑好像一个沉睡的巨人，我们均只用了不到1%的脑力。一个正常的大脑记忆容量有大约6亿书的知识总量，相当于一部大型电脑储存量的120万倍，如果人类发挥出其一小半潜能，就可以轻易学会40种语言，记忆整套百科全书，获12个博士学位。

　　根据研究，即使世界上记忆力最好的人，其大脑的使用也没有达到其功能的1%，人类的智慧和知识，至今仍是"低度开发"！人的大脑是个无尽的宝藏，因此如何有效地发挥它的潜能值得研究和学习。

4 / 开发潜意识的渠道

　　（1）听觉刺激法　　当你恐慌、害怕、缺乏自信时，大喊几声，就像举重，搏击喊叫一样，可以立即恢复力量。声音的力量可以影响你的信念，带来积极的行动。在你的家中或其它地方一直放潜意识录音带，可以不注意它，它也可以进入你的潜意识中，就是在睡眠中也可以放着，因为耳朵是24小时张开的，意识听不到，但潜意识能照样听到，效果仍然很好。

　　（2）视觉刺激法　　我们每天可以看到很多重复的东西，也可以看到很多短暂出现、偶尔出现的东西，但如何能够发现它们并利用这种发现进行思维转化却不是每个人都能做到的，因此要能先看到，才能继而想到、做到。

　　（3）观想刺激法　　利用潜意识不分真假的原理，在大脑中引导出你所希望的场景，从而达到替换你潜意识中负面思想的目的，通过反复的思想暗示，改变自我意象，树立信念，并使自我产生积极的行动，达到预定的目标。

　　以上三种方法我们不难发现，均需要通过有意或无意的发生才能得到。因此热爱生活，对生活保持好奇心，仔细观察的同时还能跳出常规判断是我们创新的首要条件。有人说，艺术家有着上帝的眼睛和最敏感的心。其实就是指艺术和与艺术相关的设计等其它艺术行业都需要用心灵的眼睛去观察、去思考、去创造。

二、发散思维

发散思维（Divergent Thinking），又称辐射思维、放射思维、扩散思维或求异思维，是指大脑在思维时呈现的一种扩散状态的思维模式，它表现为思维视野广阔，思维呈现出多维发散状。如"一题多解"、"一事多写"、"一物多用"等方式，培养发散思维能力。不少心理学家认为，发散思维是创造性思维的最主要的特点，是测定创造力的主要标志之一。

发散性思维的方法有很多，具体如下。

（1）立体思维法　思考问题时跳出点、线、面的限制，立体式进行思维。

（2）平面思维法　以构思二维平面图形为特点的发散思维形式，如用一支笔、一张纸一笔画出圆心和圆周。这种不连续的图形是难以一笔画出的。

（3）逆向思维法　悖逆通常的思考方法。从相反方向思考问题的方法，也叫作反向思维。

（4）侧向思维法　从与问题相距很远的事物中受到启示，从而解决问题的思维方式。

（5）横向思维法　相对于纵向思维而言的一种思维形式。纵向思维是按逻辑推理的方法直上直下的收敛性思维。而横向思维是当纵向思维受挫时，从横向寻找问题答案。正像时间是一维的，空间是多维的一样，横向思维与纵向思维则代表了一维与多维的互补。最早提出横向思维概念的是英国学者德博诺。他创立横向思维概念的目的是针对纵向思维的缺陷提出与之互补的对立的思维方法。

（6）多路思维法　解决问题时不是一条路走到黑，而是从多角度、多方面思考，这是发散思维最一般的形式（逆向、侧向、横向思维是其中的特殊形式）。

（7）组合思维法　从某一事物出发，以此为发散点，尽可能多地与另一（或一些）事物联结成具有新价值。

综上所述，思维方法千变万化，但能够灵活务实的选择和充分利用则需要不断地学习和积累。

三、寻找设计的新形态

寻找新形态是设计中重要的组成部分之一，无论是设计素描、立体构成、造型基础等都是在训练我们发现新形态的能力和方法，形态千变万化，但终究离不开生活的本质，无论是基本形态的变形，还是对自然万物的观察和提炼的仿生设计，都是为了得到更多、更美、更优质有效的设计形态。因此训练对形态、空间、生活本身的关注和提炼是非常重要的，设计不是一时的灵光乍现，而是长期摸索研究的过程，当这种过程形成思维习惯，那寻找设计的新形态就会非常容易（图6-1～图6-7）。

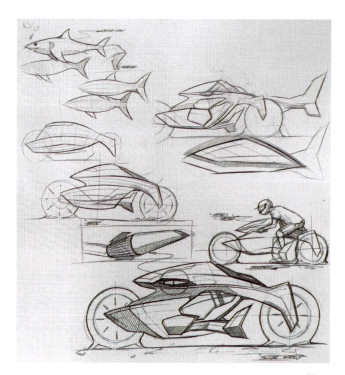

图6-1

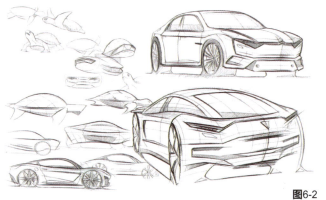

图6-2

图6-3

刺猬 → 刺猬笔插

刺猬笔插
它的主体是一个没有棘刺却有着很多小洞的刺猬，将铅笔插满这些洞后，俨然成了刺猬身上的刺，使其活灵活现。刺猬笔插，采用木头材质

图6-4

图6-5

企鹅仿生

图6-6

图6-7

四、设计思维推导及表达

随着时代的需要，设计的种类越来越细化，且因互联网的迅速发展衍生出了很多新型的设计种类和设计形式，设计门类之间的界限也越来越模糊，如果还拘泥于传统的创意方式和方法就显得力不从心了。那么如何进行创意推导呢？在之前的章节中我们列举了一些创意方法和手段，但锻炼出可以持续创意的方法和习惯还是需要长时间的学习和练习的，那么创意推导则是一种比较容易掌握的方法，但对于手绘的基本要求比较高。

1 / 设计思维推导方法

（1）基本形态的推导　如利用正方形、圆形、三角形、长方形等基本形态进行推导，在其中增加和剔除、寻找和挖掘新的形态和结构。如图：根据长方形逐渐创意推导出音响、手机、电脑、垃圾桶等产品（图6-8～图6-14）。

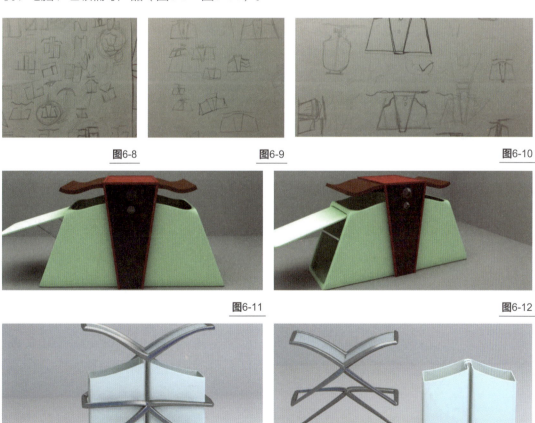

图6-8　　　　　　　　　图6-9　　　　　　　　　图6-10

图6-11　　　　　　　　　　　　　　　图6-12

图6-13　　　　　　　　　　　　　　　图6-14

（2）专业门类中的互融性推导　在创意过程中利用邻近专业或反向专业之间进行融合，从而寻找到新的设计思路和表达方式。如图6-15～图6-19，我们将环境艺术中的每一个细节进行拆分，不但可以提升练习效果，更对创作组合有帮助。

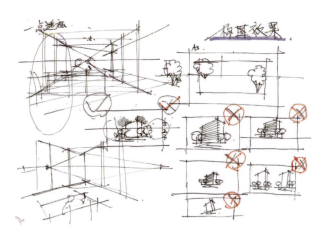

图6-15

图6-16

图6-17

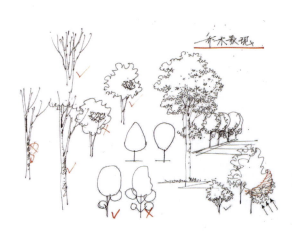

图6-18

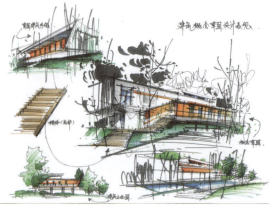

图6-19

再如图6-20~图6-23由自然物或动物等进行艺术加工和再创造，形成新的产品。

图6-20

图6-21

图6-22

（3）自由创意推导　创意在随意自由的状态最能够被激发，那么我们可以随心所欲在纸上描绘，然后再在杂乱中寻找到可以提炼和利用的形态进行创意推导。如图6-24~图6-26一堆杂乱的线条中，找到需要的形态，然后提炼。

创意推导的方法很多，在这里不多做陈述，根据创意目的的不同寻找到最便捷有效的创意推导方法需要不断学习地积累和练习，这也是设计和设计表达中的难点和魅力所在。

图6-23

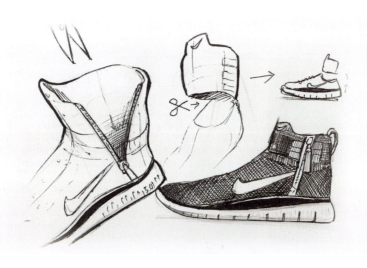

图6-24

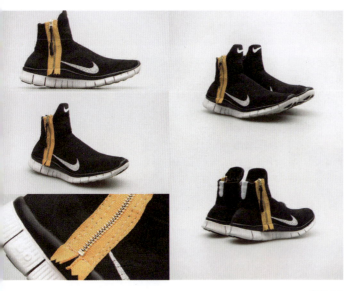

图6-25

图6-26

2 / 创意推导的表达

在设计的初期阶段，我们解决的关键问题是创意的问题，因此在表达形式上是并不局限的，可以是随意的一张草图，也可以是橡皮泥模型……

然而创意主题一旦确定，就需要不断修正和推理最初的设计思维，并把它以逐步具体、深入、完善的效果呈现出来，以供进行后续的设计跟进（图6-27～图6-35）。

如图6-27是根据民主投票选出方案名称；图6-28是根据方案进行毛笔字字体创作。

图6-27

图6-28

CHAPTER 6 设计思维的潜能开发

图6-29

图6-30

图6-31

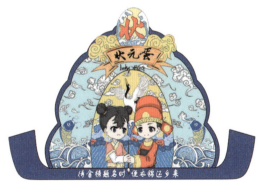

图6-32

图6-33

图6-34

图6-32手绘到电脑绘制完成。

图6-35

五、设计主体的提炼和细节刻画分析

设计的大体框架和形态确定之后，具体细节的刻画就体现出了画龙点睛的作用。如：在环境艺术的设计速写中，我们必须学会主次和虚实的关系处理，那么主要的表达就需要更准确的细节刻画，从而表现出空间感和设计的灵动性。

下面我们以平面设计为例简单讲述设计创意的表达过程。

设计创意快速表达过程如下。

1 / 创意初期

资料收集、分析、整理提炼的过程（图6-36）。

2 / 草图绘制

根据创作需求，可进行写实或者抽象的草图绘制表现（图6-37～图6-39）。

图6-36

图6-37

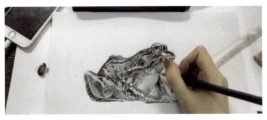

图6-39

图6-38

图6-40

图6-41

3 / 细节深入

细节表现可在电脑中完成,也可以用传统的手绘方式完成,根据所设计的目的不同,选择合适的深入方式(图6-40~图6-42)。

图6-42

4 / 材质表现

如图6-43~图6-45所示。

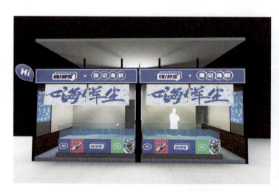
图6-43

图6-44

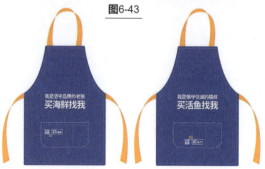
图6-45

5 / 色彩表现

如图6-46～图6-48所示。

图6-46

图6-47

图6-48

6 / 整体调整

　　整体调整是一个重要的环节之一，此时设计表达已经基本完成，需用通过整体体现进行细微调整以求最佳状态（图6-49、图6-50）。

图6-49

图6-50

7

设计表达中的
软件运用

一、绘图常用软件简介

传统手绘就是我们过去在纸上、墙上、布等媒介上用传统的颜料、铅笔等工具进行的绘画行为。绘画者需要对材料的特性、物体的结构、光源以及表现形式都有一定的了解。而现在我们也可以选择用新的表达方式表达自己的设计思维,如之前我们一再提到的电脑手绘,多维度空间展示等。相对于传统手绘,电脑制作最大的不同就是,这种表达方式是通过一台电脑和一个软件作为工具而完成在纸上绘制的效果,甚至是超越纸上绘制效果,以求更逼真的模拟设计目标。

在互联网时代,各种软件层出不穷,绘图软件也是如此,但选择方便、适合自己的绘图软件是非常重要的,也是需要不断尝试和摸索的。在这里我们将用有限的篇幅给大家简单介绍六款主流手绘软件,以供大家参考。

1 / Adobe Photoshop

PS(Photoshop)这个软件就像是个"万金油",只要与图像处理相关似乎都可以用它来完成。这也是即使到现在那么多的竞品出现后,它仍然能够坚挺的原因(图7-1)。

其本身画笔不太强大,但是可编辑性比较强。网上有很多很棒的笔刷下载。比如来自:Blur's good brush杨雪果老师的系列画笔等,都比较好用。

图7-1

2 / Painter

数码素描与绘画工具的终极选择,是一款极其优秀的仿自然绘画软件,拥有全面和逼真的仿自然画笔。它是专门为渴望追求自由创意及需要数码工具来仿真传统绘画的数码艺术家、插画画家及摄影师而开发的。比较适合CG专业选用(图7-2)。

3 / Paint Tool SAI

SAI非常小巧,占内存也小,操作方便,由于勾线稿这个技能特别突出,画歪了或者画抖了,它都会给你自动平滑,很智能,所以很多人都是用来画线稿。特别适合绘制漫画(图7-3)。

图7-2

图7-3

4 / CLIP STUDIO PAINT PRO

　　PRO拥有ComicStudio（专业漫画软件）和 IllustStudio（绘画软件）的主要功能。PRO 版适用于插画，用来取代 IllustStudio，还可以绘制专业的漫画，使用方便。它还集成了POSE STUDIO的3D参考功能， 而且表现更为优越，等于3款软件（漫画、插画、3D参考）于一身。如果你酷爱漫画，它可以满足你的绘制需求（图7-4）。

5 / Painter Essentials

　　这个软件可以理解为Pt的家庭快捷精简版。基于Pt9版本衍变而来，但是界面很人性化，优于Pt9。照片绘画也得到了升级，所以更加适用家庭、初学者、图像处理人员，自然专业人士也可以选（图7-5）。

6 / Autodesk sketch book

　　这款软件无论划线或者上色都很简单、顺手，而且很快！官方提供的笔刷也基本够日常创作用，专业版还有更多更好的笔刷可供选择，非常适合画一些工业产品效果图（图7-6）。

图7-4

CHAPTER 7　设计表达中的软件运用　93

图7-5

图7-6

市面上的手绘软件很多，但各自的侧重面都有不同。今天推荐的这六款算是常见，且容易上手的绘图软件，因为篇幅有限，还有很多没有提到，我们可以根据自己的喜好和需求多多尝试，把每个软件的专属功能发挥到最大。一般我们在绘图时是需要手绘、电脑绘制、多个软件交替使用才能完成一幅完整的设计作品，所以寻找的适合自己和适合作品目标表达的软件非常重要。

二、手绘板的选择和使用

1 / 认识手绘板

手绘板属于专业的计算机输入设备，可以弥补鼠标绘图的不方便性。通过将手绘板和电脑连接，然后用配套的笔在手绘板上创作就可以输入进电脑里了。模拟了我们最熟悉的手写、手绘方式，能够更精确的描绘设计作品。

手绘板，也称之为数位板，是手写板产品的应用延伸，是一种专业的输入设备，但其设计定位是用来画图的，是给美工或者美术爱好者提供的专业工具（图7-7）。

图7-7

手绘板的基本原理、外观与手写板大致相同，但是技术性能则更高。只要安装好驱动，就可和电脑桌面的分辨率进行绝对对应。也就是说当笔尖在手绘板的左上角的时候，鼠标箭头的位置也是在电脑屏幕上的左上角，如果这个时候将笔拿起，再放到手绘板的右侧，鼠标箭头也会迅速移到对应的位置。手绘板可以兼做手写板（只要下载手写识别软件），而手写板则无法替代手绘板。

2 / 手绘板的特点

手绘板现在已经成为众多绘画、设计专业人士和爱好者们的必备硬件，它的特点如下：

❶ 侧重绘画功能，关注压感数值等级，压感级别越高，就可以感应到越细微的不同。

❷ 分辨率数值，这个分辨率有点类似鼠标的 DPI 数值，分辨率越高，所捕捉到的信息量越大，画出来的线条就越柔顺。举个例子，假设绘图区实际面积是由无数个小方块组成，分辨率的高低就是指单位面积里方块数量的多少，方块如果多，画一笔可读取的数据自然就多，否则就相反。用户可以把画布放大看像素点，如果放大几倍后线条依然是均匀的，那就分辨率越高。

❸ 读取速度值，这里的读取速度（也可以说是感应速度）简单地说就是绘图板感应区跟踪手写笔的速度，如果读取速度低，就会造成绘画的途中断线、折线，所以大家在选择产品时读取速度上要按照自己的需求购买，如果太快就会像鼠标 DPI 数值超高导致控制不了，但是有一点要提到，由于我们手臂速度的极限，所以在读取速度对画画的影响上还是不明显的，有个 200 DPI 的速度值基本就不会有明显的延迟了。

❹ 绘图板感应区板面大小。很简单的说就是板面太小，手施展不开，手腕会不舒服，板面太大手臂运动范围自然大，用久了会出现疲劳。一般 5:8、6:8比较适合普通绘画工作者，那些大面板则用于游戏、设计、动画公司配合大分辨率、大显示器使用。

上述可见，手绘板有诸多特点和优势，但其使用起来是非常考验绘画经验的，对于有绘画经验的人来说，绘画软件稍加掌握和理解则很容易上手，反之则需要长时间的摸索和练习。

三、设计草图和电脑软件绘图的衔接

设计草图和电脑软件之间互相介入是现在设计师和画家进行创作的主要手段。因为草图的特性就是快速表达，但深入表达的呈现效果就会比较薄弱，因此由草图作为基本输入，再利用电脑软件深入设计和表达在现今是非常普遍的形式（图7-8～图7-10）。

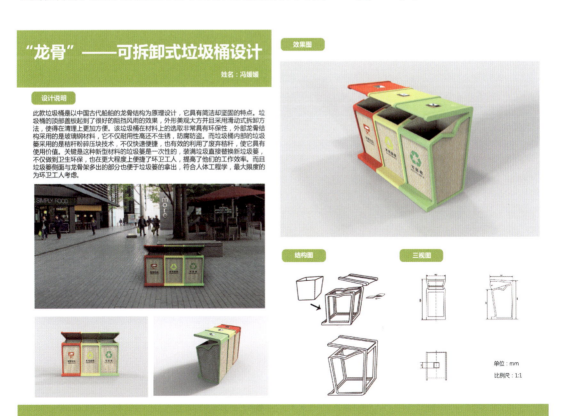

图7-8

设计表达

图7-9

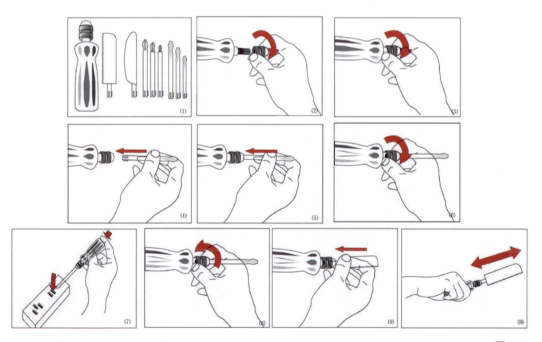

图7-10

8
优秀作品赏析

一、产品设计作品欣赏

卡车车头的设计实例

经过精准的草图表达，再进行配色及电脑绘制，最后进行展示版面的陈列，效果表现完成（图8-1～图8-14）。

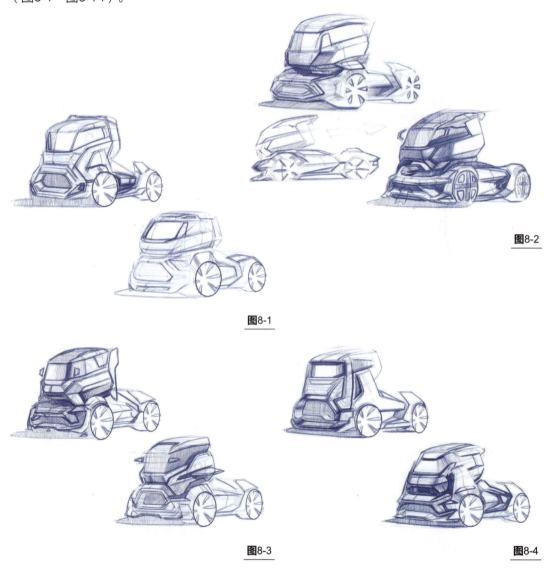

图8-2

图8-1

图8-3

图8-4

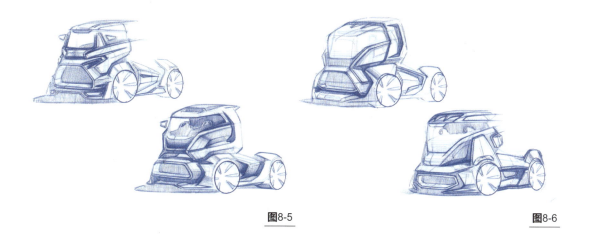

图8-5　　　　　　　　　　　　　　　　　　　　图8-6

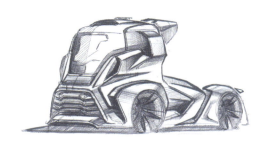 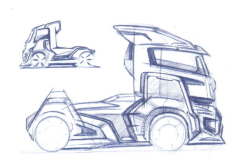

图8-7　　　　　　　　　　　　　　　　　　　　图8-8

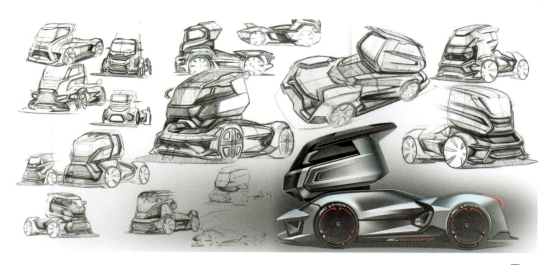

图8-9

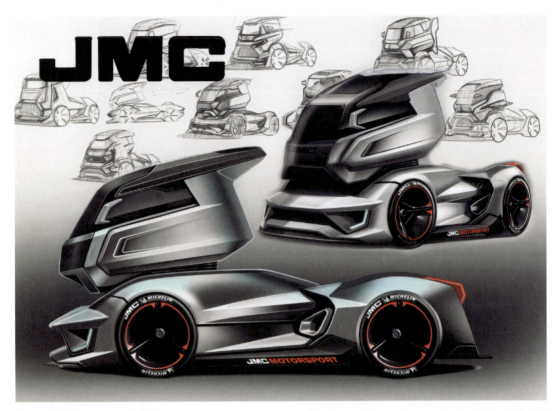

图8-10

 当草图完成，很多产品设计师会立刻将其在电脑中利用软件进行深入，其过程中省略了之前传统手绘中效果图的表达，从而由电脑效果表达代替，这种设计过程省略是可以更具设计师的个人习惯和项目要求等自行调整的，虽然完成的效果各有不同，但其目的不尽相同，都是为了更全面、更立体、更逼真地展现设计思维在设计物体中的体现。

 从设计之初到最终设计结束，草图—结构图—效果图—展示图—尺寸图等，我们需要绘制的图纸远远超过以上展示的图片内容，因此设计是一个不断调整、不断推进的设计过程，这是由时间和不断地思考推进手头技能演变的过程，但在其中我们依然不要忽略审美的重要性。

 因此除了上述内容中我们需要练习最基本的各项技能之外，还要不断提高审美能力，并将其由外而内转化为自己的能力，在自己的设计中展现出来，使其设计更具有可推敲、可表现的价值。

CHAPTER 8 优秀作品赏析

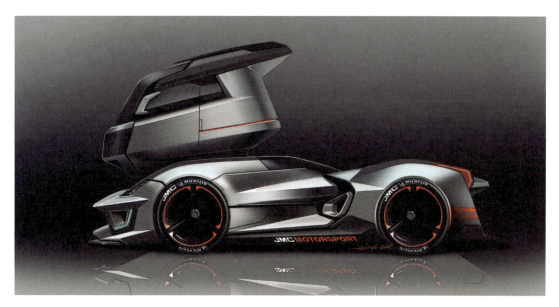

图8-11

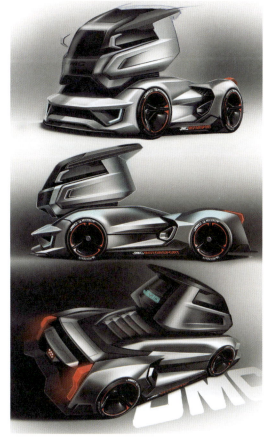

图8-12

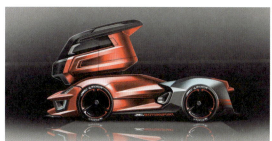

图8-13

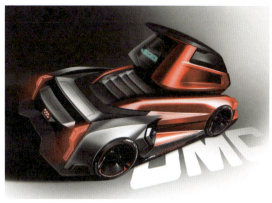

图8-14

二、环艺设计作品欣赏

1 / 景观园林实例

本部分案例主要以手绘效果图从草稿到色稿的过程,但园林设计过程却不仅仅如此,其所需绘制的图片远远超过这些。园林设计中草图的呈现往往是设计者对设计的整体思维的表达和推进。

具体如图8-15~图8-19所示。

图8-15

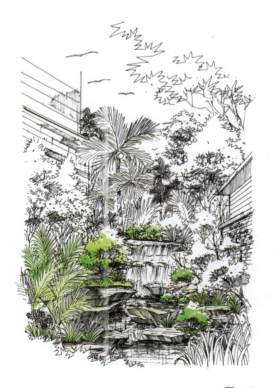

图8-16

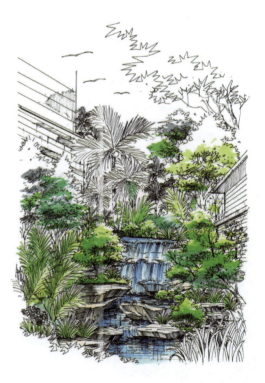

图8-17

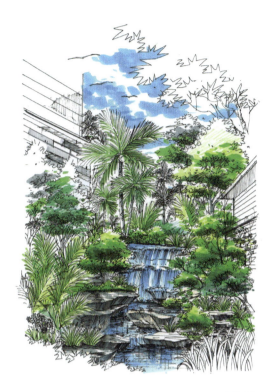
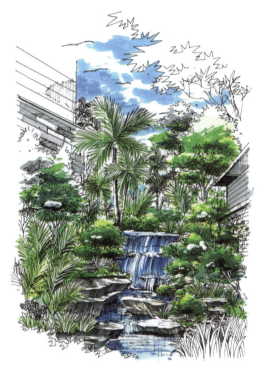

图8-18　　　　　　　　　　　　　　　　　图8-19

2 / 室内设计表现实例

室内设计表现的上色步骤如图8-20～图8-23所示。

室内设计在近几年大热,但其设计效果图的呈现也发生着巨大的改变,从以往的手绘逐步转变为电脑合成,利用各种素材进行重新调整及组合,再利用软装效果整合其中,体现设计者和用户的表达和需求。室内设计、产品设计和园林景观设计最大的不同是,它所面对的用户往往都是一小部分指定群体,更或者是个人,因此它的设计极具针对性,而在表达中除了空间的处理,更多的元素均出自产品设计中产品的表达,也有经常与景观园林的设计搭配,因此设计之间本身就存在很多共同点,学习和练习过程中如若可以拓展得更加开阔,相信在设计表达中则能够更准确、更接近自己内心希望达到的目标。

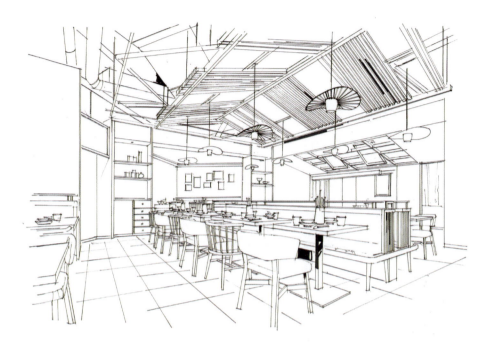

图8-20

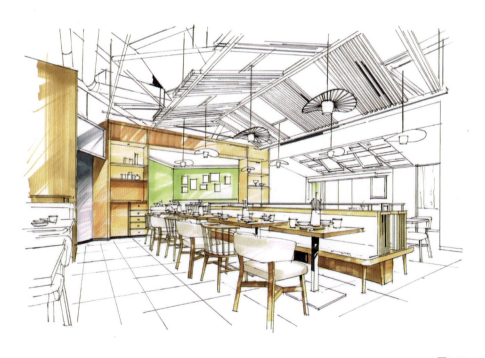

图8-21

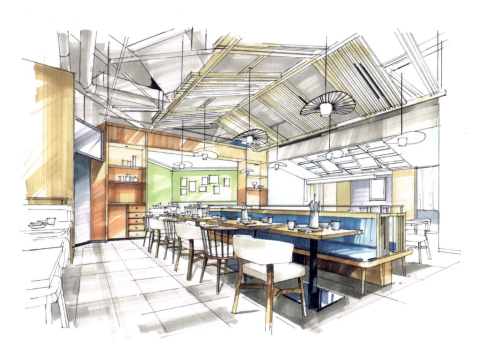

图8-22

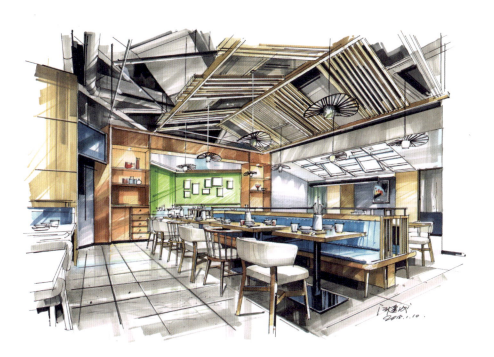

图8-23

三、平面设计作品欣赏

平面设计中设计灵感的来源更为广泛,表达方式也更为灵活,因此设计师的设计过程和设计表达方法也更加多变,其中一些较为成熟的设计师已经省略了草图这个过程,直接利用多媒体进行制图。

以下范例是直接利用多媒体制作完成,省略了草图部分。其实设计过程如何并不影响我们设计作品的最终表达,但前提条件是你的设计思维非常完善,并有着娴熟的技能表达手段可以保证在制作的过程中还原自我的设计意图,那么过程如何,节省了哪一个步骤就变得不重要了,当然,我们并不建议初学者和还处在学习阶段的设计者采用这种跳跃式的创作方法,因为当你的设计还不能够一次性通过设计目标要求时,遵循每一个常规设计步骤则是最高效的设计方式,因此希望大家可以选择适合自己的学习和操作方式,以寻求更准确的表达(图8-24~图8-37)。

图8-24

图8-25

图8-26

图8-27

图8-28

图8-29

图8-30

图8-31

图8-32

图8-33

图8-34

图8-35

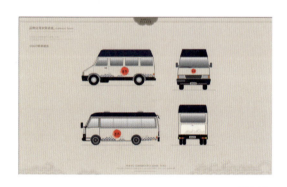
图8-36

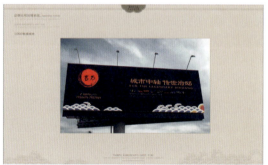
图8-37

由此设计案例，我们不难发现，平面设计是一个需要多种载体和素材综合表达的方式，而摄影对于平面设计来说也是至关重要的，它可以增加你的灵感及创作素材储备，使你在设计过程中能够更直接地进行整合与表达。

四、多媒体设计作品欣赏

草图的绘制在有了电脑之后往往被很多初学者忽视，因此会呈现出非常粗略的画法，这个在设计初期我觉得是可以理解的，也是可以接受的，因为设计的最终我们需要的是解决问题的艺术的、科学的、具有创造性的方法，并不是一张图纸，因此图纸只是设计中的一个表达媒介，画的是否美丽并不是那么重要，关键是在整个设计中设计者的思维是否具有创造性，设计者的设计实现方式是否科学合理，设计者的设计意图是否有价值。因此初学者不宜过分纠结自己画得好不好，而不敢于表达，手绘是一个日积月累的练习过程，只要时间和数量足够，自然能画出满意的画作（图8-38～图8-42）。

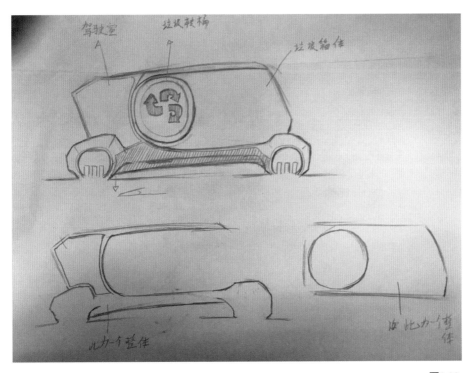

图8-38

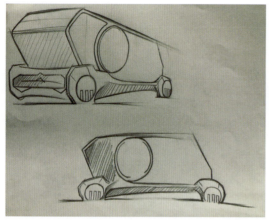

图8-39

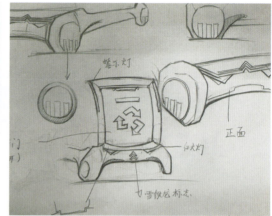

图8-40

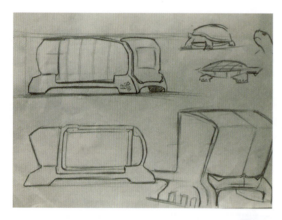

图8-41

草图的过程是一个设计思考的过程，因此可以呈现出丰富的思维展现效果，或许它没有很多色彩，亦或许有些设计者绘制的还不是很成熟，但草图依然是设计最初期设计思维的不断修正和深入必不可少的过程，也是设计中耗时最长，确实最高效的引导后续所有设计过程的关键所在。

当然在利用多媒体制作的过程中，无论我们选择了哪种多媒体制作手段，我们都需要在制作的过程中对最初的设计草图进行设计修复和设计调整。设计就是在不断推翻中不断完善的，也是从无到有、从平面到多维度表达的一个过程，在这个过程中我们的设计思考也会不断产生变化，

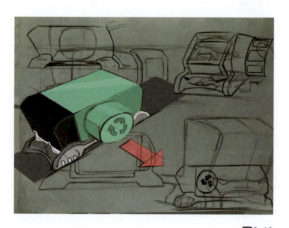

图8-42

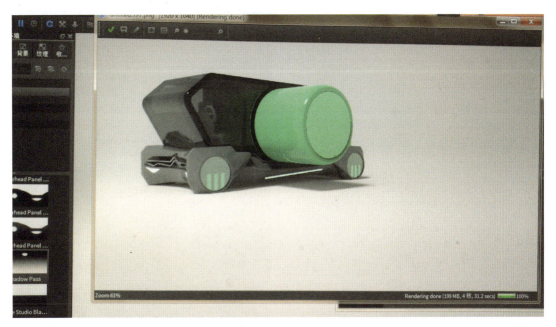

图8-43

因此不断调整设计作品是一个设计演变的过程,但保持设计初心,是很重要的。正所谓,不轻易建立,也不轻易推翻。在设计之初,你的设计初心能够在一项设计中被你自己或者是甲方所认可并不是一件容易的事情,且需要很多的现实条件和数据,因此它的建立和稳定是需要设计者在整个设计过程中去保护的,它也会指导你剩下的所有设计表达,过程的千变万化如果逐渐让你迷失了设计初心,那最终的设计作品将成为一个零散的四不像。因此,笃定设计目标,用各种手段去实现目标是我们设计师应该为自己和设计受众者所需要做到的(图8-43~图8-46)。

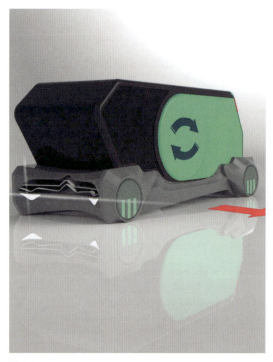

图8-44

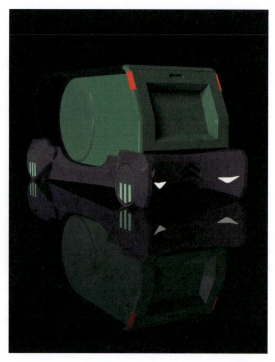

图8-45

　　最后，设计不是为了一个炫技的表达，一个成功且优秀的设计一定是被市场和用户大众所认可的。它所体现的可能不是光鲜的外表，而更多的是质朴的实用性、便利性，更优异的解决问题的能力。所以带着这样的设计初衷，去训练和挖掘自己的设计思维，去练习自己的设计表达技艺是优秀从业者的前提。而设计本身从更广义的角度来探索，它是人类发展、进步和区别于其它物种的本能需求，它的本质在于不断创新，用艺术的、科学的、多维度的思考和表达去解决发现和待发现的问题。

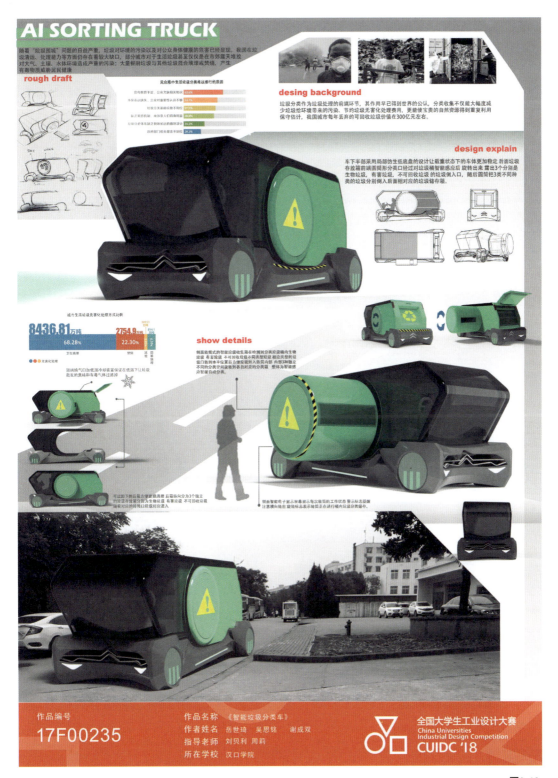

Reference

参考文献 |

[1]（美）迈克.W.林著. 设计快速表现技法. 上海：上海人民美术出版社，2006.

[2] 蒲新成编著. 绘画与透视. 武汉：湖北美术出版社，2002.

[3] 张克非著. 产品手绘效果图. 沈阳：辽宁美术出版社，2009.

[4] 杨茂川编著. 环艺设计构思草图. 武汉：湖北美术出版社，2003.